U0012841

這裡沒有夢

逆父、不肖子和潛行者

文字 ———————— 李阿明・李靖農

攝影 ———————————— 李阿明

目 錄

推薦序　遙敬一杯酒

南方漁港，夜宿遠洋漁船的昔時報攝影記者，以一本影文書，外籍漁工作題的：《這裡沒有神》令人驚豔在前，感傷在後，猶若漁港防波堤外的潮湧，看海的李阿明多少感慨。

巧合南下高雄，參加打狗鳳邑文學獎評實會議方畢，我站在文化局對街的超商，手持暖熱的美式熱咖啡，靜靜等待阿明兄會合，還是臆想……他，會帶我去看什麼？

遙想三十年前的街頭採訪記憶，我寫字，他攝影。當時許信良返臺，未下航機就被原機遣返菲律賓，向晚的國道上，群眾們被嘩然的引擎噪音激怒，軍方直升機灑下雪花般傳單，勸阻成千上萬迎接許信良回國的祈盼，竟是：鎮壓。

李阿明凜冽地握緊相機鏡頭，那是手機還未誕生的八〇年代的初

夏，怎麼，怎麼？警方鎮暴車射來如箭刺的水柱──「五二〇農民抗

議事件」，憤怒的高麗菜擲向行政院大門，警察舉起警告牌，劍拔弩

張的對峙。政府奸巧地從三百公里外的花蓮調來霹靂小組，強悍的原

住民警察，在無線電裡，赤裸裸如此對話「欺負我們漢人，爛芭樂，

待會給他們一次粗飽！」

學生靜坐如此沉定，警察如虎似狼以盾牌衝撞，電擊棍一揮，抗議

群眾滿臉是血。被抓入臺北車站對街城中分局的大門口，帶隊的臺大

政治系女生竟然被以蒐證之名，實是被摸遍全身地玩狎、輕薄。李阿

明和我都在現場看見。

過去三十年了，你還記得？

幾近殺戮的惡夜，李登輝總統睡得著？

三十年後，高雄和臺北的距離有多遠，熱絡之心就有多近。在那本漁工日常生活的影文書中，苦難深沉、真切，卻又自得其樂地只為原鄉家人生計需求的無可奈何，曾經是兩大報之一的攝影記者，蛻變為夜間漁船看守人。自嘲是：爸爸桑（日語），比起北上兩千海哩，在日本東京銀座的陪酒女郎，還要卑微。

終於，時間毫不容情地相與老去。

旗津海產店。穿越過港底海底隧道，那是我更迢遙的四十多年前的記憶了，那時隧道未開，軍旅之我，必須從哈瑪星搭渡輪到旗津。生魚片、燙魷魚與土魠羹，只有孤單一人安安靜靜地，用一瓶啤酒慰勞疲累的青春。

魷釣漁船，據說，可遠航太平洋最遠處的南美洲，智利有聶魯達的絕望之詩，哥倫比亞理所當然的馬奎斯小說的魔幻寫實。此時，夜方墨色，舉杯互敬，遙祝禱……健康、安好。無聲勝有聲，你，快樂嗎？我，欣悅啊，多謝款待。

酒至微醺最美麗
窗外海色是誘人魅惑
回眸青春是十八歲
未飲酒更為諳少女心

妳是夢？我等待一生
我最悲哀，妳正年輕
校園那株白流蘇盛放
帶我相看，年已晚秋
秋冷如冬妳要穿暖
純粹衷心的祈盼
三河匯流是原鄉
峽灣水聲的呼喚

夜已深，人未靜。李阿明一定面向電腦，回看青春至晚秋的影像完成，我不懂那變幻萬千的科技，依然以筆就紙書寫。今之古人，也許新一代人如此笑我，不以為意，五十五歲之後，決意自我放逐，無憾不悔，認真書寫。

拜讀攝影家，阿明自謙說「不會寫作。」我回答：「日記般，逐日寫去，最真切和誠實。」

第三杯金門紅標陳年高粱酒五十八度。夜飲只為入睡安穩，多年以來不免疑慮⋯是否有一天成為「酒鬼」謬稱，節制少飲。醫生老同學好意規勸：問題是自然自在地慢行四方，除了南美洲不曾前往，地球向光是晝，背光是夜。我稍感醉意，想放懷唱歌，有誰聽？

「南都更深，歌聲滿街頂，冬天風搖，酒館繡中燈：姑娘溫酒，等君驚怕冷，無疑君心失冷戀絕情」這首《南都夜曲》（郭玉蘭作曲，陳達儒作詞）唱出港都朝北數十里的府城舊情懷。那是上一代父母熟

稔地時而吟唱，青春少年的我誤認庸俗，半世紀後晚秋夜酒，竟自然地唱起這首歌？

鄉愁是不是？漁工是異鄉人，為了現實生計，佛教徒從泰國來，伊斯蘭自印尼抵達；異鄉人一定想家，天主教菲律賓人……對不起，除了斑駁的遠洋漁船上的濕濡，魚腥臭味的甲板上，以海水沐浴古銅色疲累的肉體，不允許離開如家的船上，更別說自由休假外出，妓女和夜酒……淚眼彷彿，還是思念家鄉之人。

李阿明按下相機快門，留存笑與淚群像。漁工們一定有夢：黃鰭鮪魚、巴丹島和蘭嶼潮湧之間的鬼頭刀追逐、吞咬蝴蝶似的飛魚群；逃與追，暴烈與溫柔的魚語說些什麼話？

南北遠離，心卻接近，敬一杯遙遠的酒。

影像，比文字還要真實，印證以及抗議！

你，有寫信回家嗎？或者來不及寫信，就亡命在夜黑風高的大海上，沒有名字，不留遺言……唱歌吧！猶若被獵捕的無言之魚。

不必哀傷，攝影家早就詳實為你留影了。

遙敬一杯酒！我用文字，雖然你不會懂。

青春多話，晚秋噤聲，人生真的好寒冷。

勞苦的漁工，苦笑且堅執自信，他們一定相信，有一天重返原鄉，是昂然的好漢子！

四面環海，島國臺灣的人民卻懼海、離海最陌生最遙遠。美麗（？）哀愁（？），其實是懦弱和虛幻的組合：歷史二戰之後，多的是謊言，少的是稀微乃至於虛偽的自我防衛。

十年前以臺灣百年作題寫成一本書，重讀靜思……有意義嗎？新一代人沉淪在「政治正確」的奸巧意識中，利之所趨，不必格調。

李阿明的影像，還是想忘卻未忘的綉刻歷盡的生命行路，一根尖刺埋入身心，隱約作痛；但願好久不見，就借一杯酒，遙敬了。

文

林文義（臺灣作家、漫畫家、政治評論者）
2020 09 30 17:15

推薦序 思辯・存在・價值 ——

阿明，看了你的新書發表前言，我流淚了。

我想，我們可以談一下「人生的感想」了。

那些你現在還在意的「他們」，應該不在你的程度裡。什麼是好？什麼使你滿足？金錢？社會地位？被肯定？其實，你並不在那裡面。為什麼還停在那裡往回看？無論你多老了，還是該依你自己的水平走路，不必不甘心地在「他們的視野裡走」，因為，他們太狹窄了。

多少年前，我的心態也如你一般地看世態，所以，那時，我的作品總是灰暗色，造型常是吶喊。而這些年，我成長了，看到了問題的根本，是我們的整體教育裡都沒有「思辯」教育。不只是我們，你們這一代，其實，從我們的上一代、上上代或更久遠以前，都不知思辯。

所以，我不再怪了，不再怪父母、師長、婚姻、社會……。

你，我有幸能「思」到較深的層次，但若不「辯」解的話，就被困在你不以為然的「層次」。

我被困了很久，這會兒，我想，我走出來了，我少了怨，作品色彩也明亮了。我不再計較，而是進一步尋找我的「存在」價值。

在我們存在的年代，針對那些問題，我們能做些什麼？這就是這麼多年來我不停地從Ｎ・Ｙ・（紐約）到臺北，不停地來回的原因。

你比我年輕太多，我都還在用力，你怎麼有資格說放棄？用你的文筆去耕耘更深、更廣的田地吧！──不知是為自己！

人，一生的路，本就像爬山，也像考試題目。爬得越高（不是社會地位的高），就看得越高、越廣、越遠。然後，你就會知道你在哪

裡，就多肯定一些自己在這條路上的存在價值，也就越清楚自己該做些什麼。

大部分的人都只怪山路不平，阻礙太多。而使他「走不順」，就老是停在抱怨中。當然，大部分原地踏步的人沒有「思辯」能力，甚至一些自以為會「思」的聰明人卻不會「辯」。

從整體看，這是教育的問題。而我們大部分的人在這種沒有思辯教育的狀況下吃著、長著，不明白為他把山路鋪上平坦的柏油，那他爬什麼？他的外在條件能夠一下子把他帶到「終點站」，但，那是那裡？路上的種種看得見嗎？內在有感嗎？自己能做甚麼嗎？

你我也都是在這樣的外在環境中長大的，所不同的是，你、我有存在的「智慧」，前一輩、前前輩的師長們，沒有導引我們的，我們可以靠自己的毅力去探索，即使那路更高、更艱辛，還是要堅強地攀登，同時把摘到的果實分享他人。

人，一生的路，本就像爬山，也像考試題目。
能爬得越高（不是社會地位的高），我看得越高，越廣，越遠。思像，你就會知道你在哪裡。我多想一些自己在這件路上的存在價值，也就越清楚自己做做什麼。

大都分的人都只把山路弄平，因為太多而使他"走不順"，就老是陷在抱怨中。當然，大都分跟他踏步的人沒有"思辨"能力，甚至一些自以為會思"的聰明人卻不愛辯。從整體看，這是"教"的問題。而我們大都分的人在這種沒有思辨教育的狀態下活著、長著，而不明白為他把山路弄平手裡的拘抽，卻他做什麼？他的外在條件可以一下子把他華刺"終身"站，但，何在哪裡？路上的精采看得見嗎？內在有感嗎？自己能做什麼嗎？

你、我也都是在這樣的外在環境中長大的，所不同的是你我有存在的思疑。前一輩、前一輩的師長沒有導引我們的，我們可以靠自己的毅力去探索，即使那路更高、更艱辛，還邊型越地學著，同時把描刻的果實分享他人。

2020.5.19 薄

阿明，看了你的新書發表前言，我流淚了。
我想，我們可以談一個人生的感觸了。
那些短視在這在意的"他們"，應該不在你的發展裡，什麼好？你說你滿足了？金錢、社會地位、被肯定……其實你並不在那裡面。為什麼還待在那裡往回看？如果你多老了，還是做像你自己的水平走�I路，不必不甘心地在"他們"的視界裡走，因為，他們太狹窄了。

多少年前，我的心魂也如你一般地看世態，所以，那時，我心裡就是灰暗色，迷想清晨曙光啊。而這些年，我成長了，看到了問題的根本，是我們的藝術教育裡都沒有"思辨"教育，不止是我們，你所屬的一代，其實我們的前一代、上上代，或更大遠的前，都本來是思辨，所以，我在哪分上，不屬我父母、師長、婚姻、社會……

你，我有幸地"思"到較亮的曙光，但若不"辨"解析它，我就因在你不以為然的"曙光"裡，我就沒有3抓火，這霎兒，我想我走出來了，我少3迷亂，作品色彩也明亮3。我不再那亂，而更進一步地尋找我的"存在"價值。

在我所在的年代，外對那些問題，我們能做些什麼？這就是這多年來我不停地往N.Y到台北，不停地尋回我的原因。
你比我年輕多，我都還在努力，你更是有資格地去做真。

用你的文章去抒和更美、更廣的思想吧，
——不只是為自己！

薄 2020.5. N.Y

文

薄茵萍（臺灣藝術家，天棚藝術村創辦人，致力藝術與思辨教學）
2020.05.19

自序 混沌沒有神

不知從什麼時候開始，自認是下流老人的我，獨居惶惶不可終日，無親朋好友可閒暇磕牙自娛，自覺憂鬱症徵兆出現。於是，初心起念，走出宅居，為了打發時間，逛到漁港，與「香檳酒」（香菸＋檳榔＋酒）作伴，宛若嘉年華會共歡，誤入五光十色的「禁」地──前鎮漁港。入境隨俗後，借酒裝瘋，周旋在臺人和外籍漁工之間，自得其樂，恍若失樂園，史詩磅礡般的失格歲月。

期間，重拾相機，趁顧船工作之便，胡搞瞎耍地亂拍一通，貼身近距離窺伺外籍漁工們的日常，幾年下來，不知不覺累積了數十萬張影像。為求抒發，在自己的臉書上，文圖亂PO，雖然圖片中沒有帥哥、美女，卻吸引了一些人關注，還謬讚為人與人的「溫暖」。

過去媒體數十年的攝影工作經驗，在長期中斷手握相機後，奇蹟般

地拋棄了過往的「制式」，單純訴諸直覺本能按下快門。每個畫面的捕捉，沒有想過刻意模仿誰，沒有賣弄攝影技巧，更沒有編輯部潛規則的制約，每次按下快門，只是把口袋相機當槍枝亂射，或許是酒後的氛圍，或許是置身漁港的心氛圍，生猛野性，充斥相機的觀景窗。

二〇一八神啟之年

拜臉書之賜，承蒙出版社董事長查察，獲致《這裡沒有神》一書的出版。辛苦了編輯們，從累積四、五年的雜文、髒話連篇的初稿中淬煉成書。我自知筆下、鏡頭下屬於小眾題材，對比舊時白領媒體工作，遠洋漁船又是封閉場所，一般人沒有機會上船，「顧船ㄟ」被神話為待得住惡劣環境和低薪，讓社群媒體上獵奇聲一時四起，吸引眾多媒體採訪，還被出版社譽為：「本社近期媒體曝光率最高的一本書」。

無心插柳亂入的好運，讓我覺得心虛還是心虛。《這裡沒有神》出版，一圓年少時的「作家」夢，雖然只是出版業年產四萬本之一，不至於無妄驕傲，但難免內心會有些飄飄然。更好玩的是，出書後陸續獲得不少掌聲，還拿了《Openbook》年度好書獎，領獎現場，心虛順口而出：「莫名其妙得了獎。」三個月三刷，被攝影圈舊友視為圖文書奇蹟。

兒子靖農對書名《這裡沒有神》，加了個隱喻「這裡有個神……經病，就是我老頭。」並且瘋狂地感謝編輯讓文章可以閱讀，更神奇的是，這本書還被編入高中國文補充教材，兒子更搖頭嘆息擔憂「臺灣教育沒救了。」

二〇一九落差到二〇二〇斷捨

書出版後的第一年，對我而言是「生活落差年」。除了經常為了出

席演講或簽書會等性質迥異活動，臺灣南北一日往返外，我自知窮得只剩下時間，於是繼續自我放逐發揚偉大「顧船ㄟ」志業，隻身移居全臺最大的蚊子港——高雄興達港。興達港當年是為了已經飽和的前鎮漁港而興建，對岸就是二○二一年五月造成全臺大停電的興達發電廠，正轉型為離岸風電基地。

而我日夜生活在無水、無電與無人的閒置漁船中，方圓數公里內，沒有任何民居商戶，除了船岸邊門禁森嚴的「海巡基地」，就只有釣魚客和野狗相伴。但浮浪貢心性一如往昔，仍混在漁港自玩自嗨，在「螢蟲微輝 vs. 窮奢極欲」中度日，心裡幽幽明白「老狗玩不出新把戲。」

漁港人不看書、少上網路和看新聞。雖然我出了書、照片常被貼上網路、Youtube 頻道，還有不少媒體採訪，一時片刻，到也沒引起身邊漁港人們的注意，安心無虞地繼續混漁港。直至某電視台節目的廣告輪播，在二十秒影片中，只有我這張臭老九嘴臉出現，強力放送下，想不被漁港人看見都難。

避謗曝光的船公司，開始視我如瘟神，敬而遠之。只因為我在節目中揭露：偌大的漁港只有兩處狹小洗澡間，逼得漁工們要接廁所小便斗的水洗澡。南臺灣天氣炎熱，漁工們卻苦於無水洗澡，甚至，夏天晚上為了省電，關掉柴油發電機。事實上，用水、用電都是基本人權，漁工洗澡的水錢和發電機用油的錢，對動輒億來億去的船公司根本都只是小錢⋯⋯

白目老人說出漁港日常的事實，簡直是自討苦吃。儘管個人能夠縮衣節食，尚有能力選擇，行有綿薄之力，幫助點離鄉背井的老外們，讓離家拚博翻轉生活之餘，在他們心裡留下美好的記憶。

二〇二一仙班年奇遇與二〇二二瘟神年

伴隨出書而來的，還有意想不到的創世紀神劇之羅生門版？只因我

為了讓更多人可以看見漁工生活樣貌，欣然接受邀約，更自掏腰包參展，卻始料未及遇到一場「神劇」。

莫非藝壇如神壇？展場即商場？像我這種不問俗世的創作人與作品落入商人手中，莫名在展場被神似三太子附身的老派商人，手持麥克風譏諷為「狗仔」，完全不知所怨何來。難道只因展覽獲利不如商人預期？昔日攝影記者重拾相機，為何被指稱掛羊頭賣狗肉？「狗仔」何其無辜！

麥克風遞回時，狀況外的我接手淡定回應：「謝謝『狗仔』的發語詞，歌功頌德不復狂吠的狗仔。狗仔如果還安在？誰敢不尊重狗牙而再三追殺？」

老派商人深諳操作，待舞台熄燈，便依循傳統逕自招呼同類群聚饗宴同樂。待我回神，發現四顧無人時，只能哂然一笑，黯然與被歸為不是朋友的我的朋友，共聚窩路邊麵店取暖。

當下懊惱為何該付的錢都一文不減照單全付，應當出大招直接取消，就能落得清閒。慶幸，錢能解決的都不是問題，至少不必再強言歡笑賠上心理健康。卻不免自嘆因婦人之仁，落入商人套路，遭受公開的冷嘲熱諷，與加碼羞辱戲碼，只能怨自取其辱。日後朋友提及，老人只能不帶情緒回應：「江湖事後不問因由，朋友相挺能懂。」

打從混跡北部漁港開始，早就沒啥社交生活。近來疫情狂飆，全臺恐慌，朋友陸續染疫急於通知。我曾因臨時起意拜訪了一、二十年沒見面的朋友，共飲共食一晚一早，未料，朋友染疫日，剛好是朋友染疫日，他回臺北家裡見父母時，自知爛命一條，生無可戀死無可憾，但引起別人恐慌，良心總是過意不去。

好加在，我居家快篩陰性。遁歸高雄老家獨居，抽空去前鎮漁港，目睹更多淒涼不堪。

漁港裡的日薪族，深怕沒收入，閃躲快篩，共事共食後，檢驗陽性，彼此多了同理心，沒有誰會怪誰，因為你我都是師傅工，若能享清福，非不得已何苦賣老命，都要養家活口；月薪族則暗暗慶幸疫情流感化，甚至想被告知確診，只因有保險可領；年長管理者則窩家裡遙控工作，年少者悶聲宅居打電動，貪圖疫情帶來的閒暇。可見，面對疫情如同面對生命，態度人人不同，心性亦在其中。

文

李阿明

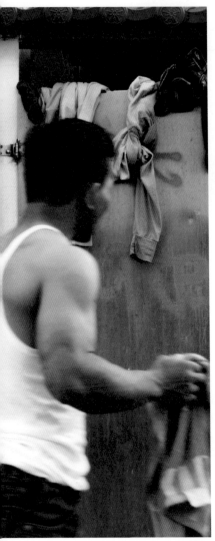

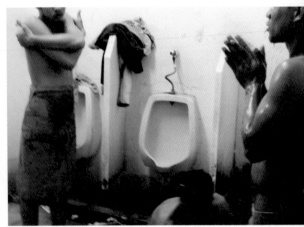

離開燠熱船艙，不管淋浴設備有多簡陋，
能有充足的淡水洗淨身體，就是漁工們的
簡單快樂。

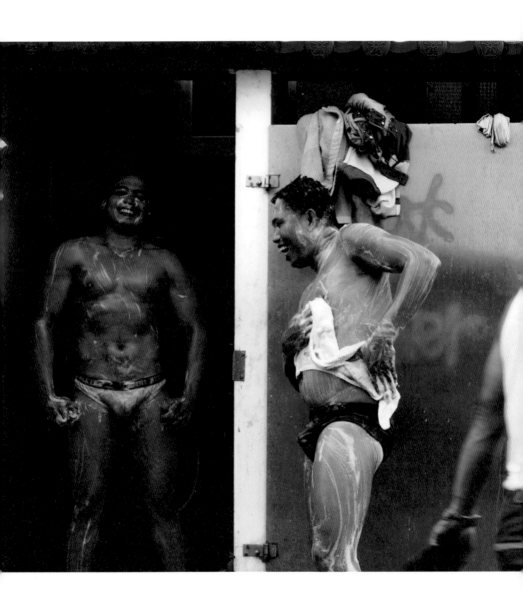

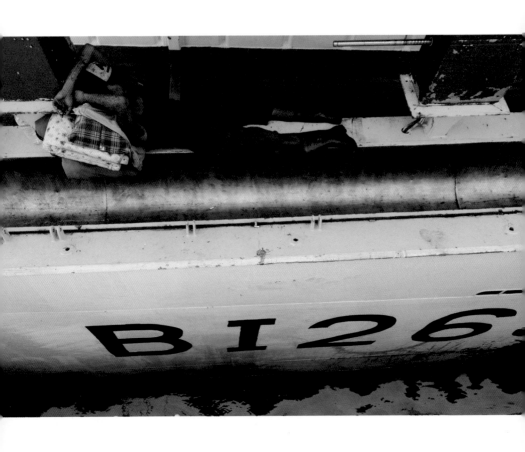

一個編號記載一段未知也不可期的旅程，
船身數字亦如身上的囚犯號碼。

撰文　李靖農

Chapter 1

不肖子對峙

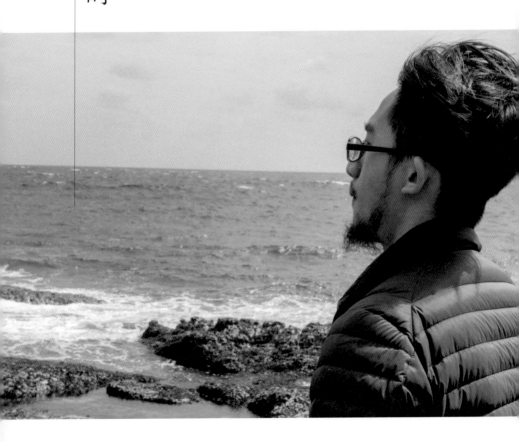

01 對峙一 《這裡沒有神》──

這裡有沒有神，我不知道。但，我知道這裡有神經病，那個神經病就是我家老頭（李阿明）。

打小，老頭就以詭異行為模式著稱，自己特立獨行外，還熱衷帶我與弟弟體驗人生的大小事。人生中的第一口菸、第一次也是最後一次進酒吧、一起對著走過大姊姊擠眉弄眼……各種外人難以想像是個父親應該做的事，他全都做了，還得意得很。

幾年前，老頭突然告訴我們：「我在前鎮漁港顧船。」顧船？那是什麼東西？滿頭黑人問號的我與弟弟在摸不著頭緒的情況下，被老頭半哄半騙的帶到了他口中「精彩有趣」的碼頭。

還記得那是一個炎熱的午後，當我踏上漁船的第一刻，我突然開始

懷疑文天祥也是顧船的：「當此夏日，諸氣萃然：雨潦四集，浮動床幾，時則為水氣；塗泥半朝，蒸漚歷瀾，時則為土氣；乍晴暴熱，風道四塞，時則為日氣；檐陰薪爨，助長炎虐，時則為火氣；倉腐寄頓，陳陳逼人，時則為米氣；駢肩雜遝，腥臊汗垢，時則為人氣；或圉溷、或毀屍、或腐鼠，惡氣雜出，時則為穢氣。」

起初，我和弟弟完全無法理解，老頭怎麼會想在如此惡劣的環境底下，領著近乎沒有的薪酬，從事著連臺灣人都不屑一顧的「顧船」工作。即使和弟弟連日苦勸，說服理由遍及身體健康乃至於人身安全，無可奈何地老頭仍舊充耳不聞，繼續沉浸在他美好的漁港情懷。後來，我們才知道，在老頭與漁港共生的這些年，似乎找到了一種獨特的情感，而這份情感，成為他生活中重要的支柱。

感謝時報出版願意幫老頭的晚年狂想曲寫下紀錄，也誠摯地推薦大家有空時能駐足看看。如果你也對臺灣媒體浮濫的殺人式標題感到厭煩，那這本書或許能幫助你進一步了解臺灣漁業的真實面貌；如果你

也對臺灣這塊土地的庶民生活感到好奇，那這本書或許能幫助你了解平常不容易觸及到的生活風貌；如果你家裡也有一個不安於室的長輩，成天東奔西跑讓你擔心這、擔心那的，那你更應該看看這本書，我相信它會讓你覺得好過點。

最後，致我最親愛的老頭，請原諒我和弟弟不肖，我們沒有辦法承接你的漁港大業。

在台鐵車廂廣告中看到，《這裡沒有神》獲得 OPENBOOK 好書獎。（蔡宗昇 攝）

编辑：王淑莉

線上開講 實體展覽

隆攝影節今起舉行

国际摄影节联展作品，由台湾的李阿明所摄，照片名称为"这里没有神"。

1. "菜展人精选作品系列展作品"，由杨宇雄所摄，照片名称为"疫情乱说相"。

2. "重复人生新常态"主题摄影展作品，由Ho Wei Ping于巴生所摄，照片名称为"冥想"。

3. "重复人生新常态"主题摄影展作品，由Kogio Kong Chan Kok在吉隆坡

（吉隆坡30日讯）第25届吉隆坡摄影节（Hybrid KLPF 2021）将于12月1日（星期三）开始至12日，以线上结合线下的模式举行。

活动期间，除了将进行为期12天的线上展览和直播摄影讲节目外，12月10日至12日（星期五至日）也将在吉隆坡辉煌缤购物广场（Viva Shopping Mall）举办实体展览。

本次展会将推出全新视觉效果立体虚拟展场，让民众在线上感受截然不同的格局。线上展览宛如正式展览中心，可通过电脑或智能手机等设备进入虚拟展场，随心所欲地在展场游走，欣赏各个主题摄影展。

吉隆坡摄影节将是一站式的虚拟实境体验，结合国际化的摄影展、主题丰富的摄影作品欣赏、多样化的产品资讯、旅游讯息及精美图片展等。

欲知更多详情，可浏览网页（www.klpf.com.my），或"摄影人旅游玩家"、"吉隆坡摄影节"和"Kuala Lumpur Photography Festival KLPF"的脸

日期	时
12月1日（星期三）	9.30
12月2日（星期四）	8pm
12月3日（星期五）	9.30
12月3日（星期五）	8.30
12月4日（星期六）	2.45
12月4日（星期六）	
12月5日（星期日）	9.30
12月5日（星期日）	9.30
12月6日（星期一）	9.30
12月7日（星期二）	9pm
12月7日（星期二）	9.30
12月7日（星期二）	10pm
12月8日（星期三）	9.15
12月9日（星期四）	8pm
12月9日（星期四）	8.30
12月9日（星期四）	9pm
12月9日（星期四）	9.15

EOMS WILSON OUTDOOR PHOTO FESTIVAL (USA) — JEONJU INTERNATIONAL PHOTO FESTIVAL (KOREA) — WOMEN STREET PHOTOGRAPHERS (USA) — PHOTOGRAPHIC SOCIETY OF SINGAPORE — TAIWAN PHOTOGRAPHIC ARTS

02 對峙二 父愚子 ———

如果給七年級生（民國七〇年代出生的人）共同的先天設定，除了耳熟能詳的「草莓族」外，最讓我感到驚異的或許是「單親家庭」的比例。約莫小六時，有天父母突然說要帶我和弟弟到泰國玩，當時為可以出國雀躍不已，卻沒意識到，父母漫長爭吵畫下的句點，非逗點非申論題。

早已忘卻泰國旅程細節，烙印腦海的僅有歸國後每個離婚家庭都會碰到的「你要跟誰」？當時的我，無法理解，為何前一天還在泰國享受炎熱，下一刻，卻小心翼翼地試探，決定明天跟誰過日子？

此後，很長一段時間，和老頭關係呈現一種微妙距離。彼此言談舉止極盡挑剔，甚至冷戰，無法共處同一屋簷。國二時，回臺北就讀，對於為什麼生下我來，有著諸多質問與埋怨。

彼時完全無法理解，家人相處非單純的「愛」與「不愛」，只有「適合」與「不適合」。多年後，坦然地跟父親說：「老頭，你真了不起，竟然有辦法跟老媽相處這麼久！」；也能平靜地跟母親說：「不容易，老頭那種生活習慣，你竟然會嫁給他。」

這份微妙諒解隨著年齡增長，漸漸感受人情世故，竟有絕大部分是透過毫不相干的「漁工兄弟」們。在父親的創作裡，理解一個男人在事業巔峰時，辭職返鄉照顧阿嬤的落寞，進而衍生的暴躁脾氣：阿嬤過世後，我與弟弟到北部工作，老頭獨留在前鎮漁港看海聊以慰藉，意外開啟創作人生的重生之旅。

謹以此書獻給在天上的阿嬤，您兒子走出十多年陰影，老家髒亂一如垃圾場，但和孫子關係不再緊張；獻給照片上素未謀面的漁工兄弟們，謝謝你們讓老頭既熟悉又陌生；獻給所有父子關係緊張的你，或許府上老頭也有充滿感性的一面，可能在你出生後，家庭負擔讓他不再浪漫；獻給同樣父母離異的你，他們並非不愛你，只是彼此不適合。

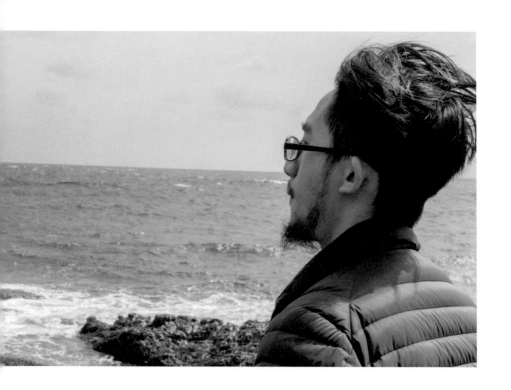

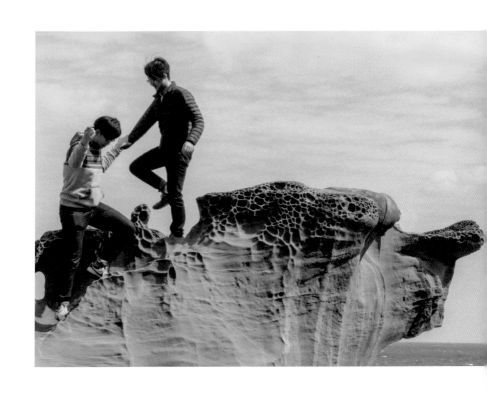

父子三人難得同遊南臺灣海邊秘境，老頭
也難得替不肖子留影。

03 老菸槍與七里香

幼年時家住臺北市泰順街，門口矮牆上種植的七里香，盛夏夜裡散發著濃郁氣息。小小的我們，即便還對周遭的地理環境一無所知，聞到味道就知「家」到了。

家的氣息。

高中時與父親關係緊張，我隻身北上到當時仍未賣掉的泰順街老宅求學，小六父母離異以來，暑假回高雄的「老家」變成了「家」，原本的「家」變成獨自一人的「空間」，「空」的不只是有形的物理疆域，還有對於「家庭」的認知。

空蕩蕩高中三年，你能想像到的科目，我全被當過，連音樂、生涯規劃只要交作業都被死當。說不上刻意自我放逐，真要做點什麼，總

定不下心來。或許當時的自己，希望透過重修的時間，填補下課後無人為你留的那盞燈，或餐桌上熱騰騰飯菜的空白。

大學畢業後，再次踏上熟悉的泰順街，老家早已易主多年，雖留著老家鑰匙，新換的鐵門似乎在張牙舞爪，宣告家已不是歸屬。矮牆上的七里香，仍恣意招蜂引蝶，卻早已是走味的氣息。

莫名想起人生第一口，或許也是最後一口的菸。小六前某個夜晚，我與身上總是瀰漫著菸味的父親，坐在家門口階梯上，老頭狹促而惡意地笑，問我「要不要聞聞看大人的味道？」莫名所以的我來不及反應，老頭就朝我恣意猛噴，且張狂地看著我被菸味嗆得涕淚橫流，任我叫罵拍打他。

至今，我仍不抽菸，一聞到菸味便會頭昏腦脹，或許體質不適合，更可能從小慘遭荼毒，數十年心理憎惡。如果有一天，能和老頭再坐在泰順街老宅門口，那時，我會跟他說：「老頭，給我再來一口。」

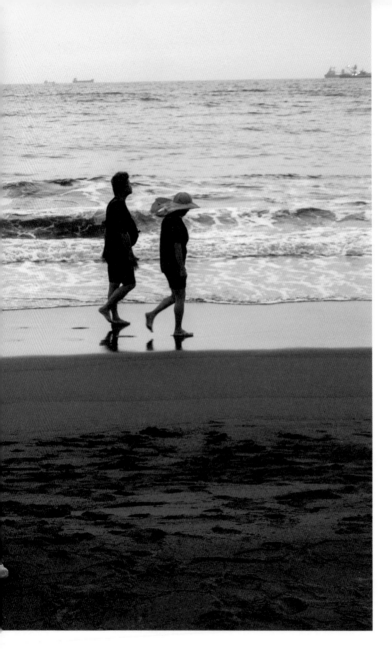

往事已成空，還如一夢中，購不回的一樓，一任階前點滴到天明，
攜手看著對面豪宅樓，豪車陸續駛入車庫。

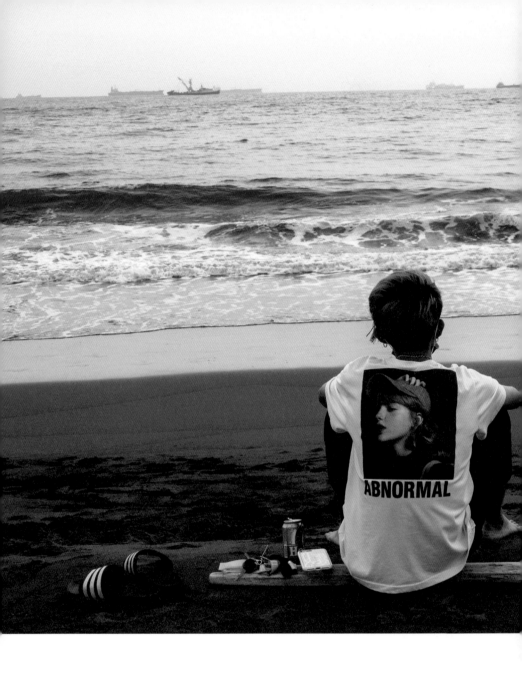

04 職場與告別阿嬤

畢業後，僥倖進入業界指標性公司工作，總算一解長期以來「畢業即失業」的焦慮。僅是科技大學學士學歷的我，在名校、海歸碩、博士星光環伺之下，自我懷疑與急於證明能力的心情，讓初入職場的我，走得跌跌撞撞。公司老闆及前輩多所提點（如今想想真是慈善事業），卻如賭上毛細孔的朽木般，一竅不通。

菜鳥拙劣表現，幻想勤能補拙換取成長空間。無數分不清的日夜的日子裡，總是無法捕捉工作的輪廓與焦距，只知用力地再努力，伴隨的是無邊無盡的心虛與恐懼，只求別輕易被識破。但一次又一次的挫敗，更加徬徨失措，也讓所有同事的耐心瀕臨極限。

「這是你最後一次機會。」

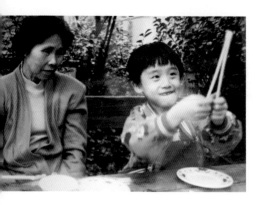

如今想來正面而友善，職場非學習的地方，真不適合就不該勉強彼此，耗費在不適合之地。當時之我無疑晴天霹靂，在主管的擔保下，我只有最後一次機會。

最後一次?!

一如既往，仍只有「努力地做」，無奈企畫案傳遞的概念仍無絲毫輪廓。三天後，數十通來自高雄老家的電話，與一則短短的簡訊，徹底把我打矇了。

「阿嬤病危，速回。」

我已經忘了怎麼離開公司，只記得坐上高鐵時，失去最親的親人與第一份工作（可能也是最後一份）的強烈衝擊。到達病榻前，病床上的阿嬤已失去意識，僅靠著呼吸器維生，冰冷聲音機械運作，卻喚不回再互視一眼。曾牽著我小手上菜市場，每當我回高雄時，總提前一

天熬好雞湯的阿嬤，已回天乏術，仍在跳動著的儀器是否只是現代醫學仁慈的假象？

醫生宣告死亡時，返高後動不動對阿嬤大小聲的父親（又是另一個故事），那個曾經對阿嬤態度不佳的父親，卻突然發出一聲泣不成聲的嚎叫。總認為父親以辭掉工作為由，將對阿嬤大小聲視為理所當然，卻忽視了阿嬤臥病數年來，都是老頭往返醫院與住家，只是從不對我們訴苦或抱怨。

此後記憶一片空白，只記得把阿嬤的骨灰放進骨灰罈時，心裡有一塊石頭不見了。我只希望在天上的阿嬤也能看見，你的兒子沒有不愛你，只是他也不知道怎麼排解他心裡的苦。

守喪期間，父親異常地沉默，不再如往常對周遭的事物發出不滿的絮語；我則抱著筆電，在近乎一片空白的腦海裡，如同機械般一字一字敲打下我「最後的機會」。

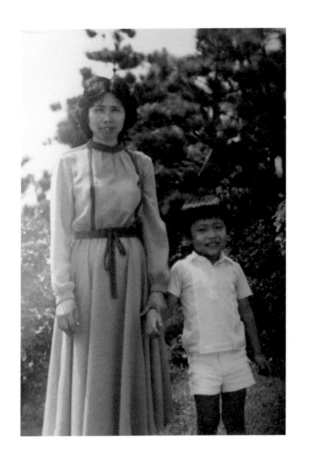

完全忘記當下在想什麼，企畫為什麼這樣寫。或許心中的不諒解消失了，但我更願意相信，是阿嬤握著我的手，帶我寫下我進入公司後，第一個獲得稱讚的作品，也逐步開啟父子對話的機會。

是阿嬤握著我的手，開啟人生另一章。

05 我的漁工兄弟 ——

阿嬤去世後，弟弟也上臺北求職，獨留老頭高雄寡居。老頭不喜歡分享生活，往往一消失便數個禮拜，我們也常常搞不清楚他的行蹤。過年過節返鄉時，少了阿嬤的身影，一家三口雖然盡量避免提起，但我們都知道，心又多了一片空白。

臺北節奏快速而繁忙，返高良藥暫時填補心靈，大量資訊與紛亂聲音，無時無刻空轉如昔，午夜似醒非睡，聆聽內在呢喃。幾乎以為忘記阿嬤，卻總是在片刻喘息裡，讓回憶狠狠撞擊淚腺。人總是在事後開始後悔，卻重複著讓你後悔的行為。

和老頭偶爾電話言談間，知道他時不時便前往靈骨塔，與阿嬤骨灰相對無言。想說點什麼，卻什麼都說不出來。這段時間，和父親很少聯絡，只知彼此都安好，各知心裡還有隱傷。

某次返鄉時，聽閑居十數年的老頭談起前鎮漁港，再度與幼年時那個，總是話多得要死的煩人身影重疊。久違的靈光再現，老頭回魂了？

在老頭的大力慫恿下，我與弟弟前往了他的心靈淨土──前鎮漁港。嗅覺所及的腥羶臭油、尿騷味，觸目可見滿地瘡痍的髒亂，何來伊甸園的蘋果鮮豔誘人？

之後數月，老頭瘋狂地往漁港跑，還去應徵了外人無從得知的「顧船人」工作。阿嬤過世後，煙霧瀰漫的老家，如今還夾雜了老頭從漁港帶回的海腥味，與老頭身上睽違許久的稍許「人味」。

雖不懂老頭在漁港看見了什麼，至少有了目標寄託，不再徘徊生死乏味。感恩素未蒙面的海港漁工兄弟們，雖然無從得知諸位大德，何以讓老頭開心盡興，但我相信這裡真的有神，把老頭從墜落的邊緣拉回，也讓我們開啟對話可能。

謝謝這些老外兄弟，讓難搞的老頭活了
過來。

於我心中，「漁港老外兄弟們」，一如老頭書架上積塵的《卡拉馬
助夫兄弟們》，某時空填滿了老頭心靈。恕我只知書名無能詳讀內
容，世代落差永如是應如是，人和人的溫度無關血緣，冷暖自知。

06　開始的地方

老頭的第一本書《這裡沒有神》出版後，感謝各方大德抬愛，不嫌棄我家老頭的獨居日記，先後上了一些報導，甚至得了《Openbook》年度好書獎（實在是出版界一大憾事）。

工作場合，許多朋友對我說：

「你爸好有趣喔！」

「你爸很有才華欸！」

鑒於與老頭沒大沒小的相處模式，我總是語帶輕蔑地說：

「因為不是你爸！如果他是你爸，我也會覺得很有趣。」

「有空來我家玩，讓你看看什麼叫做海景第一排，我家客廳的地板

就跟沙灘一樣，亂！

一直以為老頭在漁港的日子，愜意甚至沒有困難，臺灣諸多漁港混跡的他，似乎也找到一個，只有他跟漁工朋友們能夠理解的相處模式。直到他不聲不響地前往泰國普吉島，半夜突然 LINE 我跟弟弟，滿身被跳蚤咬的照片，才發現狀況有點不妙。

「靠，你在哪裡？」

「我在普吉島，媽的船上沒水沒電，還有一堆跳蚤！」

「什麼鬼！你在普吉島？在哪裡？」

「泰國。癢到睡不著，我有病才來這裡。」

「為什麼會去！！！！」

「朋友說有臺灣漁船違法被扣，需要臺灣人來顧船，覺得很有意思。可以體會體會外籍勞工的身份，懷著想像就來了。」

接下來對話，如同所有小孩自己北爛受傷，哭著找父母抱怨一樣，

我跟弟弟遠在海的另一端，面對老父在 LINE 的另一端無止盡的靠北。無奈仍是無奈，上網幫他尋找除蚤良方外，只能逼迫他每天報平安，如果可能，速速滾回臺灣。

當時想到《李阿明與他的漁工兄弟們》另一章？想和《卡拉馬助夫兄弟們》等同並論？心知肚明，臭俗辣老頭從未懷抱經世濟民、揭發不公不義的偉大理想，就只是動動手指頭按快門，透過鏡頭，從既近又遠的距離，記錄眼中所見。

書中章節極盡天馬行空胡搞瞎搞，文字暴力與看不懂的照片間，和諸君分享家庭瑣事，當作《這裡沒有神》的花絮，或自爆家醜，或老頭相機外的側寫。

因為，太陽底下無新鮮事，就只是小小的一門忠烈，大亂鬥的父子間日常。

老頭快門下的影像總想說些什
麼，他自拍倒影更勝言語。

07 不懂老頭照片

小時，老頭將家裡的第四台電視剪掉，天知道這對尚在視覺發展階段的孩童，簡直喪心病狂，愧為人父。百般無聊下，和弟弟被迫啃著家裡滿坑滿谷的書。當同學暢談動畫《大航海》如何踏上偉大航道時，敢問大家有無興趣，來場華山論劍？

但他說的時間真的很「長」）。

慘劇後遺症，當老頭指著他的照片，力陳多麼驚天地泣鬼神，我和弟弟卻如同牛嚼牡丹，期待他趕緊結束老生長談（我知道是「常」，

更誇張的，展場陳列的《這裡沒有神》一書時，工作的攝影師瞄到，力陳書如何感人，影像多充滿人的味道。我淡淡地說，「作者是家父，」他驚訝我對影像的無感。

案子結束後，攝影師拒絕拿攝影費用，力陳致敬令尊，費了九牛二虎之力，才成功匯進帳戶，驚奇此番做白工的奇幻之旅。

但這並非代表我和弟弟對於老頭的攝影絲毫不感興趣，我們最喜歡做的一件事情，就是拿著藝評、報導充滿「深度」的讚美揶揄嘲諷。

「哇，大攝影師捏！李家竟然有藝術家欸！」

「放尊重點，你在跟藝術家說話，知道嗎？」老頭似笑非笑地自我父子對話。

「敢問小子們今晚有這榮幸，邀請藝術家共進晚餐？」習以為常的父子對話。

「幹，死小孩。」老頭皮笑肉不笑，看得出有點得意。

老頭忿忿結束話題，但嘴角微揚的笑意，我們知道他其實蠻享受的，只是愛吃又假小心。

隨著身旁才華洋溢的朋友，認真談起老頭照片時，逐漸意識到我家

老頭，或許有些特異「視野」。

偶爾聽到老頭的演講，身為兒子的我常忍不住想挖苦他，知道他又在講幹話了。但從他書中的字裡行間，憶起童年時他談起攝影記者的專業與熱情（還有今天哪個台的主播很正）。也稍稍看懂他透過濃烈的色調，想要傳遞的意義和情緒，強調不「導演」而是透過等待，自然捕捉到的「真實」。

如果他當初不剪掉第四台，我也不會是只能透過文字思考，不識視覺意義的影盲了。敬告各位父母看倌們，孩子的學習，不能等！更不能忽視螢幕的當代養成教育。

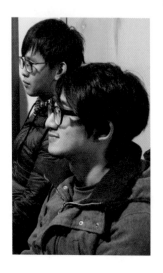

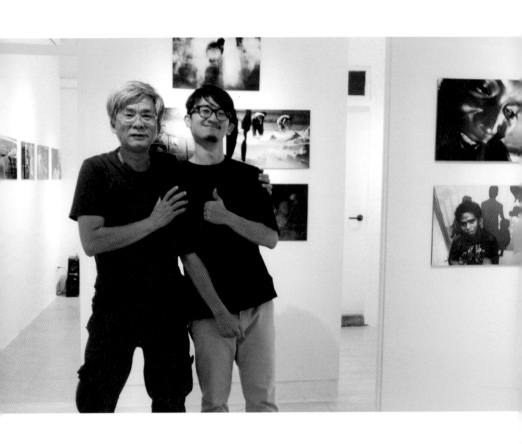

我懂策展，也懂幫老頭策展，
說真的，未必懂老頭。

08 誰的玩具

小時，家裡有間「哈利波特房」，房門總是緊閉，炎熱七月的門縫裡，總是沁出寒意。夏日的清晰感受，伴隨房間裡日復一日累積的菸味，與不能進入的絕命追殺令，有著致命吸引力般的魔幻氣息。

我和弟弟想方設法窺探密室，在偶爾開開關關的機會裡，瞥見老頭與一個灰白色的方塊，但看不出用途。兄弟倆下定決心，搞不清，誓不放。還商量了一個縝密的輪班計畫表，不管房間裡面有沒有人，我們要有一個在附近，伺機而動，看有無機會潛入，再用《蠟筆小新》的水汪汪無辜眼神，獲准進入密室一探究竟。

無奈，老頭出差時，房間總是深鎖；老頭在家時，又幾乎整天待在裡面，宅得不可思議。準備放棄時，老頭突然對我們敞開神秘大門，鬼鬼祟祟地招手叫我們進去，讓我們坐在他專用的皮椅上。

「吶，老爸跟你們玩個遊戲，誰贏了就帶他去吃麥當勞。」

「麥當勞！」我跟弟弟雀躍不已，卻絲毫沒有一點大禍臨頭的心理準備。

「來，你們看，這個叫做滑鼠，我們要來猜這些格子裡面，有那些地方是安全的，需要智慧推理⋯⋯」

當天老頭講了什麼複雜計算的鬼話我早已忘記，只記得我和弟弟自恃聰明，意氣風發簽訂了家史上最為羞辱的不平等條約：「每輸一次就要說一句稱讚他的話。」在那個至今想起仍然咬牙的下午，我和弟弟把這輩子對父輩的恭維全部用盡。更扯的，嚴父立下軍令狀，重覆恭維不算。

多年後，我們才知道那遊戲叫「踩地雷」，他口中宣稱不世出的心

算跟邏輯，憑感覺就能輕鬆避開地雷，我和弟弟辛苦計算良久才能得出下一步的關鍵，僅僅是在斜角的格子，同時點擊左鍵及右鍵。

周遭朋友好奇，一個半百的歐吉桑，竟然和漁港的年輕漁工打成一片時，我和弟弟卻絲毫不意外，因為他總是有各種詭異的「玩」法，有時常讓人恨得牙癢癢的，也出乎意料的彼此沒有距離。

至於大過年時的抽紅包，見鬼的放「十元」、「五佰元」和「一千元」，讓我、弟弟和表妹，三個不到十歲的小孩同時大哭大笑，又是另外一個白目故事了。

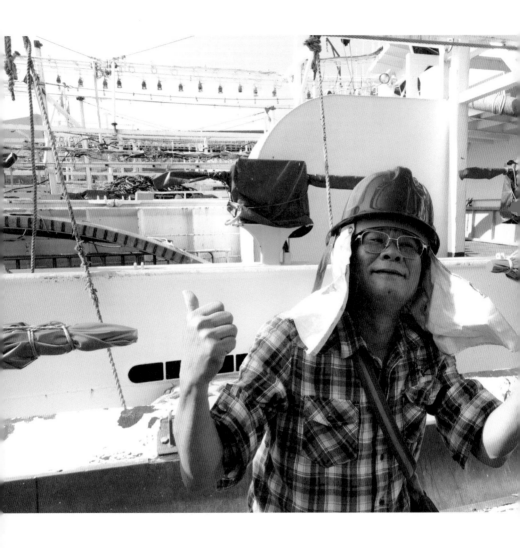

09 換屁股與換腦袋 ────

現今提起「記者」，社群多語帶嘲諷，諸如：「這麼斷章取義，你記者啊？」、「小時候不讀書，長大當記者。」媒體業更一度被網友封為「梗圖製造機」。因為父母都是記者，這些嘲諷在我聽來多少有些複雜，一面為梗圖的趣味發噱，卻也為辛苦穿梭一線的記者們感到不值。

童年記憶裡，很長一段時間看不到老頭，常常消失了幾個禮拜後突然出現，為我和弟弟帶回世界各國的郵票、模型玩具與五花八門的故事書。老媽也因為記者工作常不在家，印象中大概小一起，我和弟弟就得自己上下學，有時甚至得自己打理三餐，這樣的光景直到阿嬤從南部上來才結束。

後來幾年，老頭升任部門副總監，也有一間自己的辦公室，對當時

的我們也不懂這代表什麼，假日偶爾和老頭一起到公司工作時，所有人都對我們很友善，老頭的頂頭上司，甚至告訴我們可以叫他「光頭老爹」。

現在想來，當時的老頭應該非常風光。小朋友當然不懂，為什麼在他們離異，並決定辭職返鄉高雄，照顧飽受臺北濕冷天氣折磨的阿嬤後，那個嬉皮笑臉的老頭，突然變成一個脾氣暴躁的討厭鬼；那個總有各種新奇視野，突然變得只看得見生活中的不滿；那個總是鼓勵我們獨立思考的心靈，突然變得既封閉又容不得任何人靠近。

昔時不懂，中年突然失去家庭、工作與人生目標的男人，過去風光無限的頭銜、關注與努力的理想，成為束縛我們的一道枷鎖，讓我與老頭的關係降至冰點，從國中到大學將近十年，從無話不談變成無話可說。

如今，老頭透過漁工兄弟找到了人生的第二春，也走出了那個壟罩

心頭的「副總監」陰影，雖時不時還會靠北個兩句，但身上重新燃起的發光散熱火焰，繼續漂泊在各漁港。我也在這二十年間，逐漸多了些同理心，慢慢體會當年老頭的暗黑心境。

我們常說：「人，不要換了個時空，就換了個腦袋。」

但或許，換個腦袋，也可能是負面能量的解脫？

老頭自帶記者魂的漁工紀實影
像，確實喚起相關單位對於遠洋
漁業漁工問題的關注。

10　疫情下的思索

創業後，對「景氣」變化敏感許多，不需要看月報表，僅從來電的數量、LINE 訊息的密集程度及投標的競爭人數，就能明確感同身受。二○二○年一場突如其來的疫情，不僅讓全世界總體經濟環境陷入了恐慌，長達近兩年的疫情警戒，更是讓各行各業蒙受巨大的損失。

疫情剛爆發時，風聲鶴唳草木皆兵，各種神童末日預言甚囂塵上，各大活動、展覽都預防性取消，有的夥伴一個月被取消了近三十場活動，一瞬間廠房的租金、員工的薪水及專案支出讓大家愁眉苦臉。相較於一時的資金壓力，更讓人恐懼，何時才能結束的未知感，及原地踏步甚至黏稠的泥濘停滯感。

有的夥伴選擇在這段時間發展自有品牌，讓高速運轉的團隊重新思索定位的可能；也有跨領域結合文創與食品產業，出乎意料的開啟了

伴手禮的全新事業；更有夥伴直接選擇從此居家辦公，即使疫情後也持續維持這樣的工作型態，朝向雲端辦公室轉型。

有人歡喜有人愁，最受直接衝擊的活動公司，陸續傳來歇業、裁員的消息；疫情衝擊最快，復甦最慢的藝文產業也在這段期間，走了許多既有熱情也有能力的好戰友。諷刺的，同時期高速飆漲的股市卻與眼前的「景氣」背道而馳，不安定感高漲的二○二一年，或許維繫了市場信心的最後防線？

最最最讓人擔憂，莫過於我家我行我素的老頭，在人煙稠密且語言不通的漁港，時不時地抽菸、喝酒與勾肩搭背，怎麼看都是病毒傳播的最佳溫床，年過半百的老頭整天在漁港流連，根本是高風險中的高風險。

「現在疫情這麼嚴峻，你就不要去漁港了吧？」

「我都在車上，沒有下去。」

「疫情嚴峻，老頭請每天回報身體狀況齁。」

「快掛了，老中醫說是陰陽失調。」

「⋯⋯總之你少出門。」

「知啦！都在家裡整理照和文，給你們滿滿的漁工遺碟，日後告別式時有東西可燒。」

如他所宣稱乖乖在家？我和弟弟天高地遠無從查證。這位不讓人省心的老頭，永遠無從捉摸且從不著調，防疫觀念上或許還算聽話，該戴的口罩和疫苗都有。從他社群發布的時間和頻率來看，這段期間宅在家的可信度應該滿高？

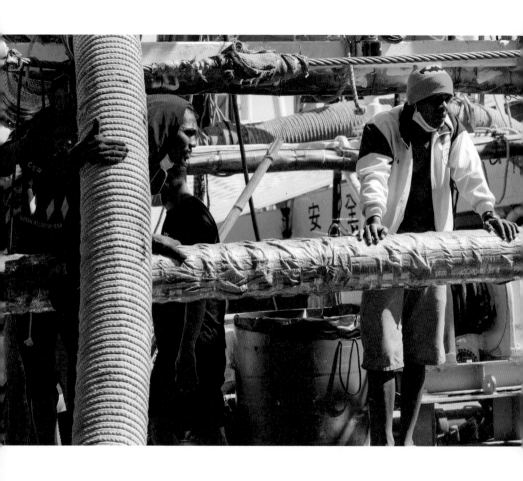

11 北飄與南飄：
老頭，姓李，名文斯敦，海鷗自居──

這幾年「北飄」這個詞受到廣泛注意，臺北出生，求學期間陸續往返臺北、高雄、臺北及雲林等地，畢業後在臺北工作的我，到底算不算「北飄」？歸根究底北飄的認定與否，還是與你對「家」的認同有關，但這認同是由什麼塑造而成？

以飲食認同來說，我喜歡南部粽旁甜甜的醬油膏，與不沾就不對勁的花生粉，但我也蠻喜歡北部粽豐富的餡料與風味，即使很多人說那只是一顆3D油飯。如果以法定地域來說，身分證開頭是A的我，理所當然是天龍人，但我更愛高雄熾熱的夏天與廣闊的街道；如果以記憶來說，泰順街的老家無疑是記憶裡永遠的家，但有阿嬤在的高雄老家，卻是回憶裡最溫暖的地方。

這樣的認同落差也反映在「世代」上，民國七十九年出生的我，既未趕上「草莓族」的盛產時期，卻又與其後新生的「水蜜桃」有些隔閡，遑論盛產水果的臺灣，後續又有多少意想不到的意識形態附加？

有一次，和幾位千禧世代的工作夥伴聊天，他們不經意地提到：「好羨慕你的時代有五月天、梁靜茹等，這些巨星。」一瞬間，突然有些納悶，曾經我也羨慕我的上個世代擁有張雨生、披頭四，如今我也成為那個被羨慕的世代。仔細一想，小時候的臺灣似乎真的是華語歌壇的中心，其中張惠妹、蔡依林、蘇打綠等人更是仍活躍在如今的華語歌壇。

於是，當安溥在演唱會上自嘲是「上古神獸」時，我突然得到一種奇異地解脫。

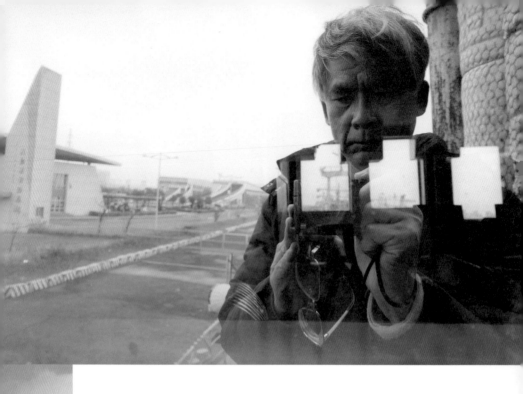

老頭按快門不玩構圖不講藝術，
卻層層疊疊切割畫面中的畫面。

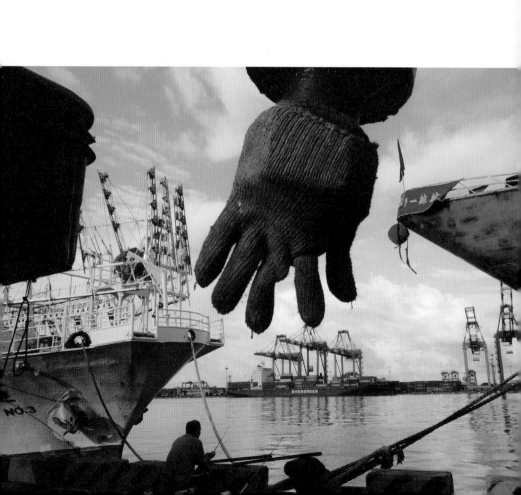

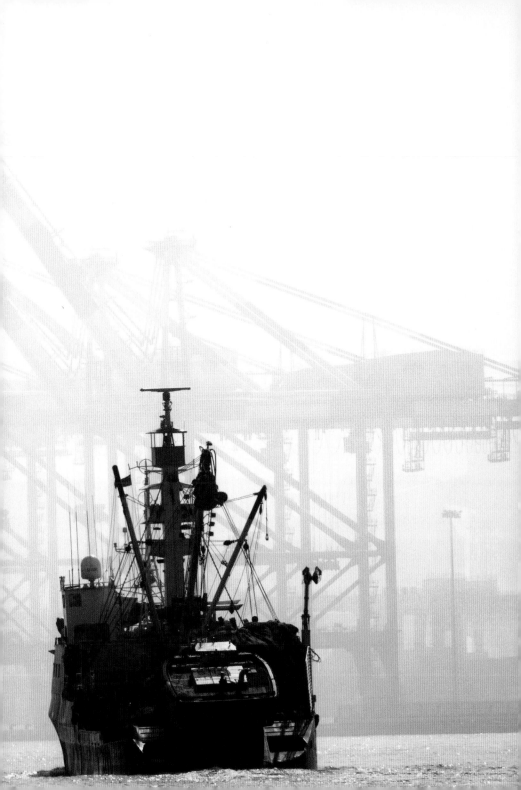

撰文　李阿明

Chapter 2

場域

12 家

「曾」有過臺北市大安森林公園旁的大樓，「也」擁有大安區房一樓，但又怎樣？回頭檢視，來去都是過往雲煙。有時路過昔日大安區舊居，驚見門口當年親手種植的七里香更加茁壯，枝葉繁華花香濃郁；窗型冷氣仍在，外牆無啥改變，鐵門卻已新換，只是不再有機會進入，房屋內裝肯定已變，只因物非、人非、事事非。

返鄉至今，曾經三代共處的高雄前鎮老宅四周，腳力所及，都是滿滿的回憶，只是地形地貌早就不是童年記憶所能及。高雄的居家可高處觀望，不像希區考克的凶殺電影《後窗》不需偷窺，老宅透天厝的二樓足以鳥瞰，毋庸蟲觀。

也曾家當船，找回遺落心態上的自己。南臺灣的偏鄉窗櫺，看戲可角落。

家，一直在變。

與缺為伴，車宿、民宿或家宿。蒼穹帳大地蓆皆宜，不相識的人生地。窗外，雷聲轟隆，暴雨傾盆而下，音響響起《歌劇魅影》Phantom 的哀鳴，映照一己心緒？環顧屋內，滿牆的書、CD與DVD，我並非像名士文化美容，也非職業所需，更無外人蒞臨可供炫耀，搞這些嘮啥子廢物，所為何來？超難想像，當初為何縱容自己滿足物慾如此？

我習慣嘲諷自虐過往與未來，臺北朋友曾勸說：「笨蛋，幹嘛回高雄，自找死路。」他們沒有說錯。對比臺北舊宅、舊工作與舊朋友，當下的輝煌騰達或落漠，有意或無意間的驕傲與自卑，職位上的引薦，互謀資源，或是動輒打聽某某某，較勁人面超廣、能力超強。

感恩！兄弟！您給需要的人，我夠，夠就好，不缺急時雨，謝謝您的雨露均沾，心存窮途末路的舊識即可。

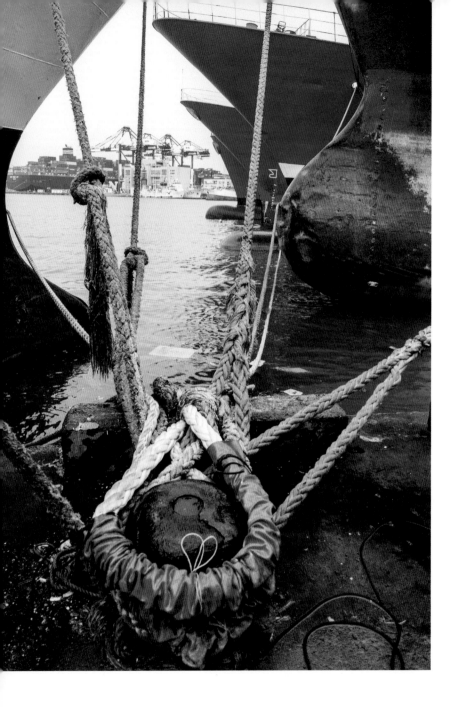

13 識別

有次受邀在講台上放鬆暢聊，台下的社會學教授們有志一同，以為「李阿明」是藝名，一時起哄要看我的身份證。

臉書上還有朋友戲稱，尊稱都不夠老，只有「阿」字的稱呼，才是讓人樂意親近的長輩。我笑稱：「我出生時就是長輩了，身分證上有個『阿』字，逗樂眾人笑翻。名可名，非常名，就只是識別罷了。自知是低端人口，選項不多，為此衷心感謝亡父與亡母。

權貴或有一時，貧富如潮起潮落變幻。自知「旁觀者」＋「邊緣人」的心性，即便手中無相機，仍習於觀景窗後觀看，混吃等死懶於奮鬥。儘管兒子常再三語帶戲謔：「為什麼不努力點當富爸爸，害我們不是富二代？」

謀生能力或有高低，日子總要過，各有各的生存之道，疫情蔓延時，沒有誰比誰高貴。

生活總有諸多可能性，如果長期不變，失去生而為人的多樣性。人生道路上總有關關關卡，都要關關過，千迴百折仍是人味。

心性使然，好歹尚夠苟延殘喘於天地，觀山、觀水、觀世情，角度決定視野，態度豐富生命，人生至少不無聊。

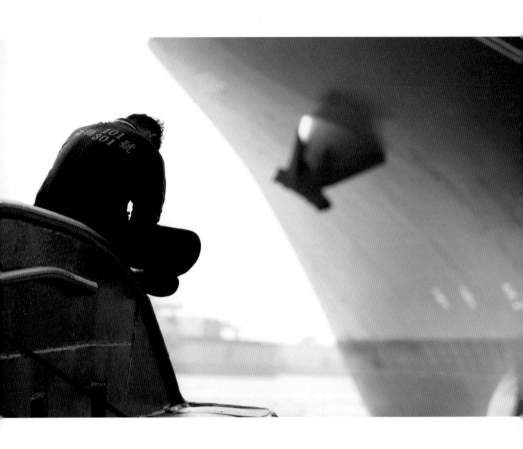

14 南方澳大橋

二〇一九年十月一日南方澳大橋斷裂崩塌，導致中油油罐車隨橋面跌落並起火，橋下三艘漁船遭壓毀，共有六人罹難與十二人輕重傷，其中十五名為外籍漁工。

當時新聞沸騰，不少媒體找上廝混漁港的我想要「談談」。但我一律婉拒，甚至蓄意不回應臉書，避開媒體邀訪，只想靜靜地，一如日常，漫遊南部小漁港，放空。

看著新聞網路訊息，傷亡名單中，如有不認識的，可以淡然置身事外，一切正常，如有認識的、叫得出名字的，則稱無常。人生不就是正常與無常交錯，和際遇的距離，決定了內心的悲喜強度？

蹭悲劇非我強項，更不想讓文字擴大自己情緒，不管受難者認識或

不認識，一起為魂斷異鄉的老外致哀。

新聞炒作熱潮只是一時。漁工移工制度欠缺完善，再加上人禍，正巧印證事實會說話。這些老掉牙的階級剝削，討海人永遠是弱勢。多年後，換了批更弱勢的異鄉人，剝削本質很難改變。輿論上的談論怎麼看都像是「施捨」，如同尼采筆下不足一哂的憐憫弱者行為。

勞動條件改善絕對全面性，單純訴諸國族因素，猶如鋸箭式療法。

試想：外籍漁工出現前，臺灣漁工的工作環境如何？前鎮漁港的顧船老人全臺獨有，在漁工生態裡，還有其它的底層族裔？

此情、此景、此曾在，這就夠了。

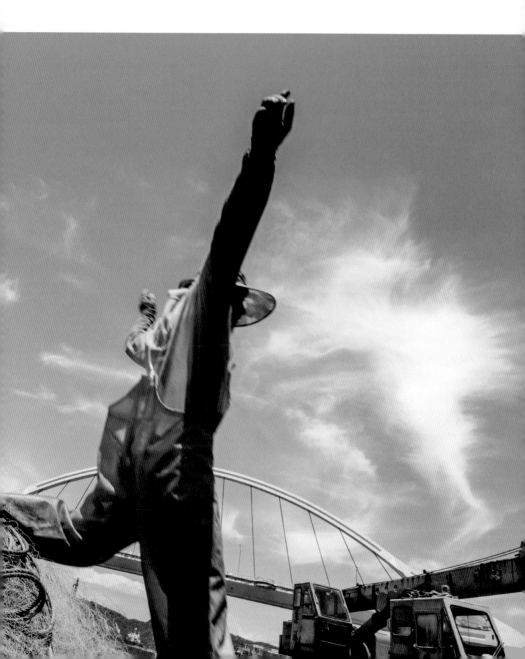

這張照片拍攝於南方澳大橋斷裂前，
回顧此景，漁工雀躍身影襯藍天白雲，
和斷橋讓漁工魂斷異鄉相比，甚是諷刺。

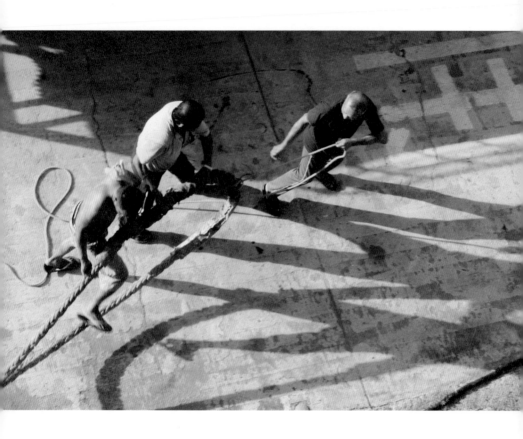

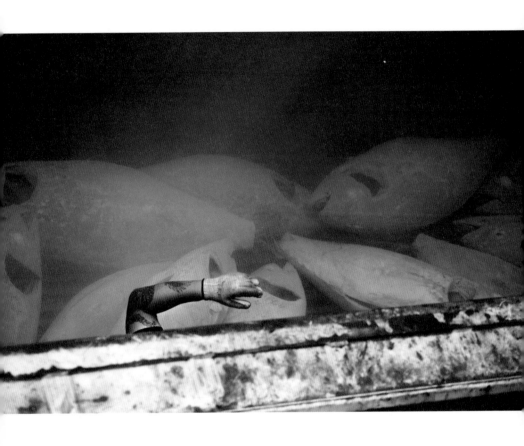

體型孱弱的人類，
和碩大的遠洋漁船和設施一比，大小立判。
人形小歸小，卻又是龐然大物的主宰者。

15 議題

臉書動態回顧常會舊事提醒。那年恰巧《這裡沒有神》出版，新聞圈朋友笑談：「如果適時來個漁工大悲聞，一定備受囑目而且大賣。」

媒體出身的我，深知媒體效應和熱潮，所謂的「大」新聞，肯定是「血淚」＋「悲劇」。但是事件過後？

蹭議題、消費人，非慵懶成性的我所願。當年長官曾私下問過是否有意願轉為文字記者，當時一口回絕，隨即藉故離開，留下一臉錯愕的長官。熟悉媒體圈生態的人都知道，文字記者於公於私「發展」較大，攝影記者為「次等」。

我自認能力有限，又不知變通機巧，寧可乖乖躲在觀景窗後，安身立命。對未來的想像最美，但是「人」的相處絕非易事。相較之下，習慣置身於最低位階的我，得益於多年後外籍漁工眼中的「爸爸桑」

視野，更加惜福。

自詡為攝影人，藉由相機長期記錄留下些些影像，越深入漁工的生活，越感到無言。尤其是高風險的遠洋漁業，撒網，補魚，也補人，補人性？倘若不分族群，如果能夠有選擇，誰會願意漂泊海上，長時間離鄉背井，忍受惡劣的工作環境？

這幾年的生活脫離不了港口，除了「自虐自嘲」外，不免有時仍會思考是否該繼續混漁港打發餘生？

自願擔任「顧船ㄟ」，提供了隱蔽身分，降低船主的「警戒」和老外們的「生疏」。

相對的，投入大量的時間棲身在工作環境不佳的漁船上，有朋友曾說：「漁工題材，就只是個『議題』，邊際效應遞減中，可以脫離了。」而我也曾捫心自問：「不能動動腦筋，用輕鬆省力的方法，繼

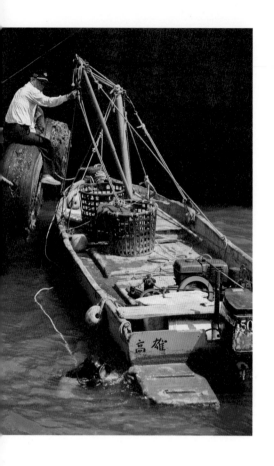

續耕耘這題材？或是轉換跑道？」

畢竟，我已六十高齡了，在日無多。攝影談不上創作，無關名利，斑駁的心靈，意由心生，天馬行空地胡搞瞎搞，仍不知如何「活」出一己面貌，只能內求自己，健康無法強求，快樂最重要。

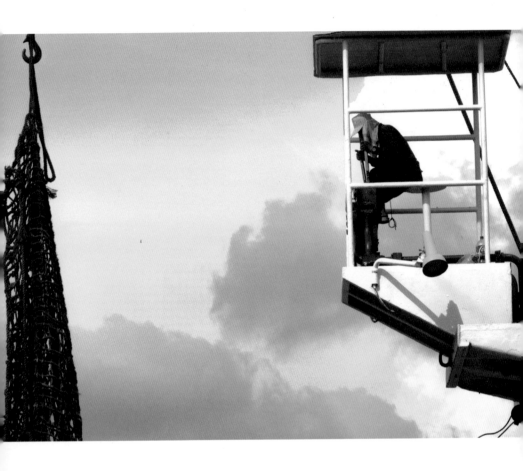

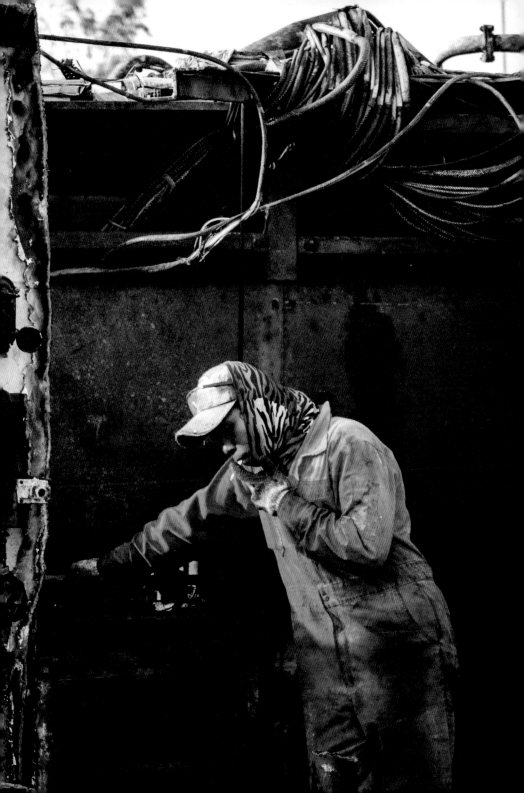

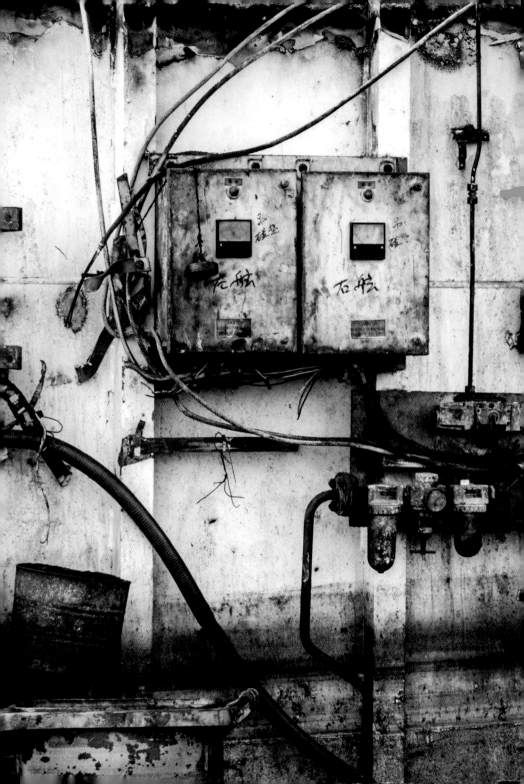

16 前鎮漁港

遼闊海域，乍雨乍晴無一定時。

擁塞航道，擦身而過互鳴船笛。

諾大船身，渺小身軀微不足道。

無垠鴻溝，階級劃分造就效率？

傍晚時，獨自幾瓶啤酒，枯坐港口，在地面上的一灘死水前胡思：

晚年賴以自愚的漁港，如此對立和撕裂？善與惡，天平兩端點，不得不失。各退一步，恩怨情仇據理力爭，得理不饒人互傷，識者痛旁觀者趁虛而入得利，變身為自私的基因奴隸。

漁港生態的人際交談，滿口粗話如常，但是不見得港邊粗人全都吃

銅吃鐵，也有真性情柔軟的一面。遇過一位年齡和我相仿的老船長，使喚漁工時，開口閉口的語助詞都是「番仔」。但是，船上舉凡吃的、喝的、用的，他總備好一箱箱，全都讓外籍船員使用。

體型孱弱的人類，和碩大的遠洋漁船上的鋼鐵設施比對，大小立判。雖說人的身形小歸小，卻又是這些龐然大物的主宰者。拜科技之賜，建構起當代文明社會。人與人之間，有形無形的隔閡，或是「全囚共業」，在老頭有生之年，終將無解。

高風險漁業，網，捕魚，捕人，捕人性？
若能選擇，誰願漂泊海上，特別是離鄉背
井......

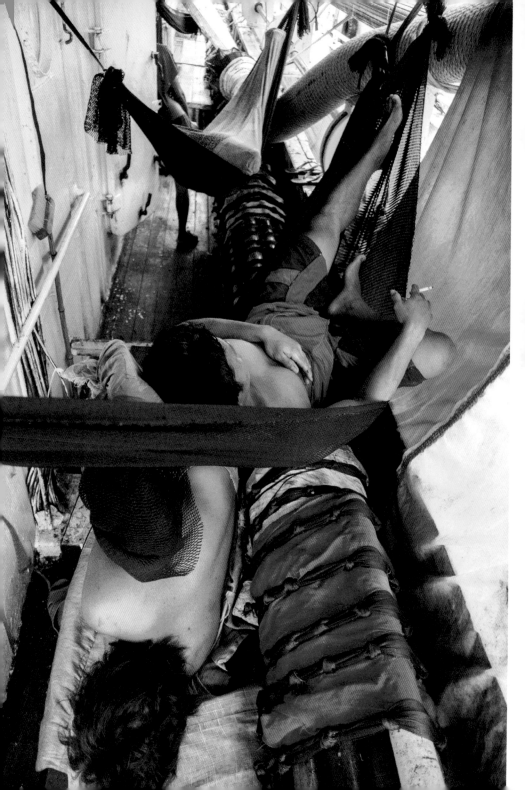

17 城市港區

記憶裡，高雄港區有著三公尺高聳的圍牆，臨近港區的是昔日大妹照顧大兒子的舊居，現今圍牆已拆除，地景早就不可考。回想當年，圍牆高聳的高雄港區，是青年時期的禁地，而今卻成開放場域。

地景易放，心景如何開示？記憶中矇矓的，豈只是人氣？

人生旅程諸多迷霧，就像希臘導演安哲羅普洛斯的公路電影《霧中風景》。終究過了許多年後稍稍能懂，或許也是生命經歷的映射？

同樣空間，不同地貌，芸芸眾生有著大異其趣的思維和行為。昔日前人遺留的生活空間，一旦變成熱門開放地景，常見旅遊旺季萬人空巷，如同辦市集，眾人行色匆匆，如趕通告，佇足到此拍攝旅遊照，證明「我在場」。尤其數位化普及後，攝影技術可以全交給相機內建

功能，攝影者只剩下按快門的「選擇」，誰都有機會拍出「好」照片。

「好」不需他人認證，自己快樂就好，攝影可以簡化為娛樂，其它嘮啥子有的沒的，再說囉。

「旅攝」如同「旅社」，都是時空交會下的短暫經驗，而古蹟終會頹敗，人終將消逝，差別只在各自的時程。

我喜歡「獨旅」，沒說結伴而行不好。獨旅可以隨興之所至，隨時有「空」，或許才有能力「看」。當下爽，不見得要按快門，記錄未必全靠攝影，各種點點滴滴紀錄，永遠是漫漫人生旅途的串聯。

攝影工作讓我體悟到，忙於攝影時，心被框在觀景窗，通常會忽略當下與環境的悸動，心思被分化，有時會失去最珍貴的感知。照片拍多了，深知最美的時空點，永遠存於腦海記憶卡，隨時間累積，愈陳年愈加「美化」，攝影前置和影像後製反而更顯多餘。

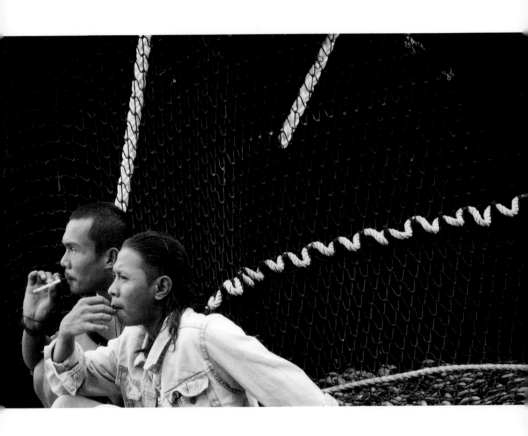

不分國別人種和族群，到哪都可能是移工，
永遠移不動的就只是邊界。

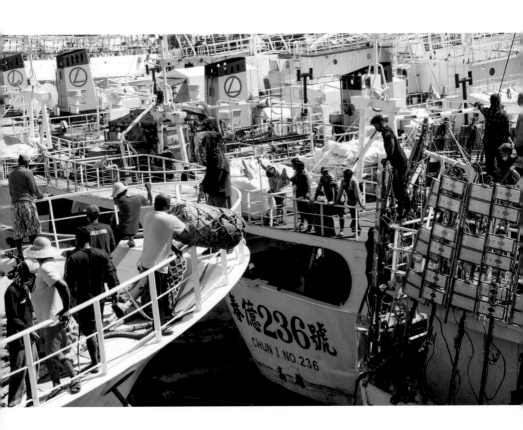

當港區變成繁華景點，在旺季偶遇婚攝，隨手默默按了下快門，腦際卻浮起《哭泣的草原》電影中的男女主角在河岸邊舉辦象徵性的婚禮，對比港際幸福的虛幻實境，成為意識裡的胡亂投射。

逢人遇事，早已習於悲觀思考，一己盲點，即便歡樂場合，心境流放仍無了時。生命存在機率迴旋如零，生死無求只待尚存者回憶，老人無能用文字表達，僅以威尼斯影展金獅獎的電影《暴雨將至 before the rain》聊表一二：圓圈不是一個圓……

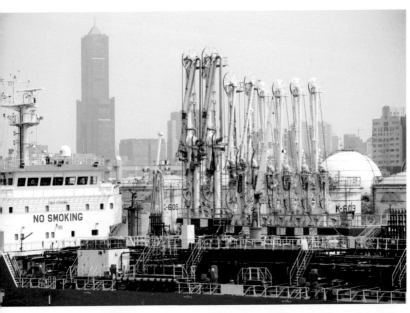

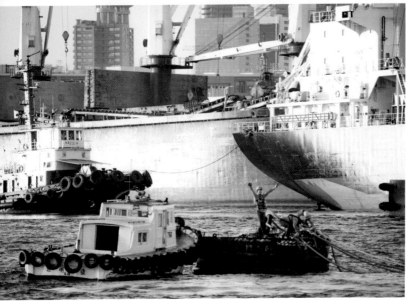

18 旗津港

暌別數月，再度回到旗津港這個小地方，不經意向香腸攤老闆打聽是否認識某位顧船舊識，沒料到得到的答案竟是，對方不知何時已經往生。立刻打電話向另一位曾一同顧船的朋友求證，證實後，心裡難過再三，雖然和他沒有深交，但是以前都替他拎便當上船，回想最後一面時，他已經輕微中風，更加行動不便。

很難想像，已經往生的顧船舊識，曾經是保送高雄二中的旗津小學高材生，能玩各種樂器，能歌能彈，還曾經是駐唱各大西餐廳的當家樂手。信步走到距離港口只有數公尺之遙他的舊居，是一棟公家地的地上物，我隔著大門，按了幾張室內照，內心感受卻無比沉重。準備轉身離開，見到住在隔壁的中年男子正在洗機車，攀談後，更震驚，因為中年男子不知從小看著他長大的鄰居長輩，已經往生。

留在小地方的小人物，他們的人生故事，往往沒有記錄。

洗船工作，常見漁村婦女勞動身影。當船一進造船廠上架，無論是有風有雨、無論是烈日寒冬，一個洗船班有四位年長婦女，人手一條長竿和一條水管，攀登蹲伏，費力兼鏟除著船身吃水線下的藤壺。這樣洗一噸二十元約一天工時，賺得一萬多元，由四人拆分。這類高勞力的工作，技術性不高，但因為規模小，很難引進外勞取代。更不是都市裡的ＯＬ，能夠想像的。

在旗津，很多和我年齡相仿的漁村婦女，任勞任怨，無懼吃苦耐勞。安心立命地打拚討生活，接受世代傳承的價值觀，在她們身上看不到「都市化」的氣息。

當傳統漁港人遇到外來者，未必會是喜劇人生。

曾經和顧船朋友Ｂ閒聊，問：「紓困有領到？」

B失望地說：「哪可能！」

我鼓勵他說：「加減來顧船，至少有飯吃。」

中風不良於行的B神情黯然地說：「離岸邊十幾艘，我爬不動。」

我想逗他開心問道：「老婆還給你每天一瓶高粱喝？」

B卻說，「早就沒了。」

經過側面打聽，B剛結婚的老婆，幫他保了高額壽險，但是B中風後需要療養，還有點行動不便，只能靠低收入戶津貼生活，但是存摺和印章都在住在臺北的老婆身上。老婆幫他投保了一年就停保，甚至酒錢也停了，主因「覺得不符成本」。

還有熟識的老人曾經在港邊的自助餐店幫忙，賺取微薄日薪度日。未料，自助餐店老闆跑路後，竟然被地下錢莊催討借款，才知被當人頭買保險，還被拿保單去質借。漁港，雖說是辛苦錢，但熟人撈一票就走人，時而有所聞。各種匪夷所思的「謀生」手段，簡直是社會案件的翻版。

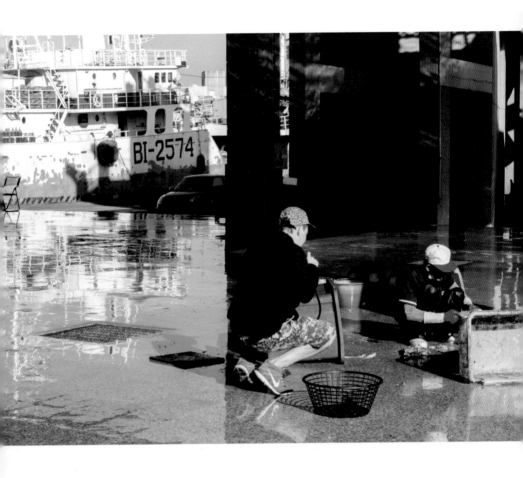

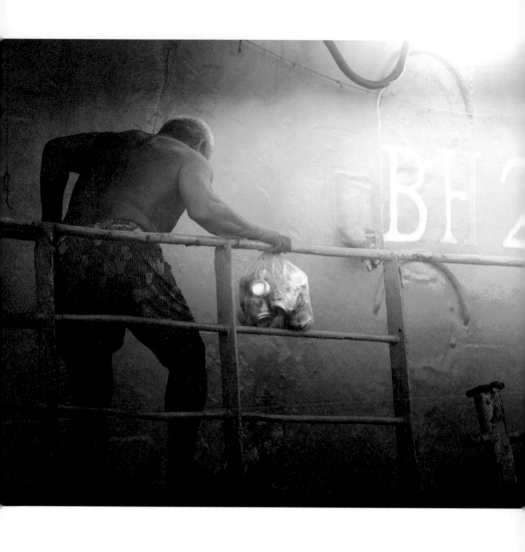

以船為家的，未必全是外籍漁工。

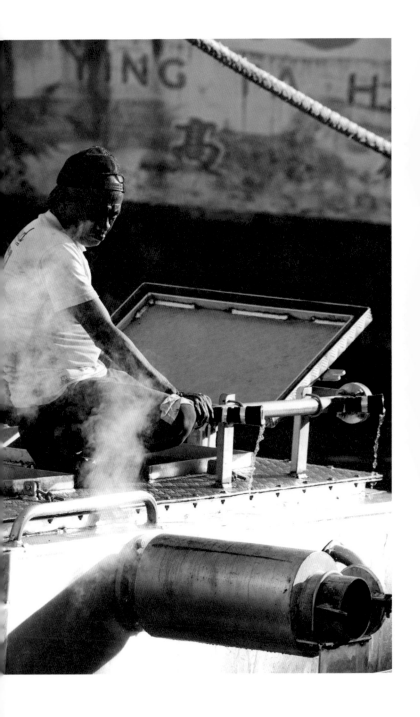

19 興達港

昏暗中，好像有異物爬過臉上，我驚醒。藉著艙房微光，赫見一隻肥碩蟑螂遁入角落。

寂靜的夜，耳畔傳來海浪拍打聲。蚊香已燃盡，手臂叮疱點點，搔癢難當。這時想起溫暖的家屋，嘴角不自覺浮起訕笑，這都是自找的。

睡意被中斷，決定起身，打開艙窗，寒風灌進，感到些許寒意。

幾點了？

切斷手機播放的貝多芬的最後四首弦樂四重奏，是 Italiano（義大利文）弦樂四重奏的老舊版本。我喜歡舊，舊事物總是吸引我，獨自逛盪陌生地方時，荒蕪像磁石般吸引我。

用卡式爐為自己煮了壺咖啡，寒冬中，熱咖啡喚起些許溫暖。端著鋼杯，小心翼翼走下鐵梯，階梯踏板早已鏽穿，只能小心翼翼踩踏邊邊角角穿行。

很難想像，竟然生活在非陸地的水面上。老船飽受風吹日曬、雨淋、鹽漬，鏽痕和鐵屑無所不在，這些已變成不具獲利價值的工具，而終究只是工具，可取代性高。

老人和老船共同點，只剩殘餘價值，不值得大肆投資。老船稍為整理，船仍是船，仍是生財工具。老人仍是人，仍有人的特質，市場價格易算，存在價值難估。

清晨霧氣遮斷視線，對岸每日增長的鷹架隱隱可見，吊掛工具轟然矗立，宣示資金運作。天天隔水相望，看著它日日成長，始終不知為何而建。

興達港是為了舒緩飽和的前鎮漁港
而興建，
號稱要成為全臺最大漁港，卻被譏
為蚊子港，
對岸就是熱門的風力發電基地。

古人逐水草而居，現代人逐利益活動。顧船日薪一千元的老人，諸多事物早就淡泊。當獨居、獨行、獨活成為日常，腦際雜思卻無邊活躍亂竄，堪比腳下的海水流動，一如社會流動。南漂返鄉高雄，卻發現，臺灣蕞爾小島，南北的差異性，不只是存在地理上的特徵。

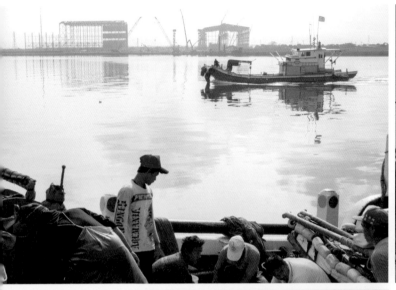

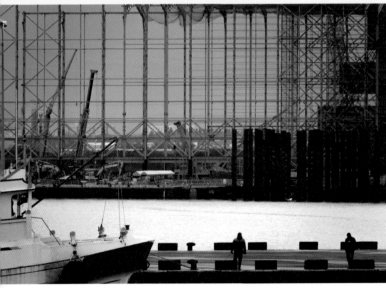

20 船當家

很難想像在臺灣，還有人生活在無水無電或是腳踩不到陸地的環境？如果以為如電影《海上鋼琴師》浪漫無關現實，就另當別論。

曾經，我也有對船上住所遐思：

獨棟，絕對安靜，周圍數十里無高樓，天際線一望無際。

依岸傍海，輕風拂面，觀星觀日出日落，鳥蟲鳴叫漁躍，波光粼粼。

百坪獨棟鋼體結構，抵擋十級以上地震，四面環水，無惡鄰困擾。

當變成顧船人，獨居船上的吃喝拉撒日常，一定和你想得不一樣：

就算藏得再好，泡麵還是被餓鼠咬破，甚至洗面乳也被鼠輩視為美

食：大半夜經常被大蟑螂爬上臉頰而驚醒；對著海面尿尿，刻意甩動製造美麗水紋自娛，尿柱攻擊優雅游泳的水母，打擾驚慌的小魚群，等等頑童行徑自得其樂。但是如果是大便急，只得蹲船舷邊解決，甚至差點落海，不小心弄得褲管和腳都是屎，只能忍臭汲取海水清洗。

平平鹹水和淡水都是水，但在船上生活後，才知道海水會讓臉孔越洗越髒。提著二十公升水桶裝了淡水上船，卻要以杓子計量使用；遙望鄰近漁工膠排船上，有著大桶淡水，可以讓漁工大洗特洗，差點激動落淚。

沒水洗澡，燠熱難耐，身上一抓，都是厚垢，越抓越多，越抓越勤，不自覺養成亂抓的潛意識動作，不同環境下行為易被潛移制約。

水陸交界的無人老船上，顧船ㄟ下流老人日夜獨守，老船老人與無水無電相伴，遠離物質文明，所需皆自己從陸地補給，再多的想像遐思抵不過一口乾淨的飲水。

人，挺脆弱，沒有誰和誰能置身其外。

不過，終究是陸居物種，雖狂妄自詡《海濱散記》，早就馴化為無能的變種《湖濱散記》，而老人和馬林魚的關係，只存在上世紀的小說中。

所為何來？住家水龍頭一開源源不絕，究竟何苦在船上，用杓子計量淡水洗澡？自虐？不否認。老人戶頭尚有餘款，股票和基金隨便賣，不愁還能簡約度日的養老金。自我挑戰？若承認「是！」但又稍稍顯得變態。

朋友打趣認為，老人想要體會虐待外勞？事實是，不熟識的外籍漁工是不會正眼瞧顧船ㄟ的下流老人。

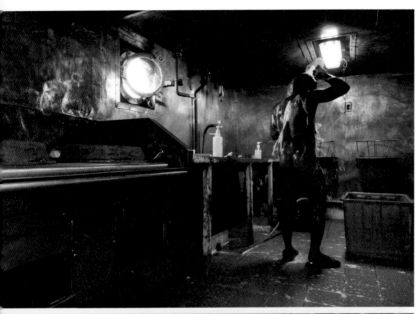

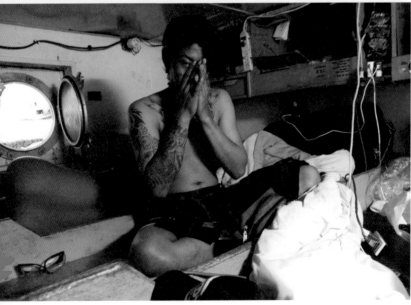

21 家囚

一早，逛到停滿拆船的碼頭，看到有人睡在箱型車上，比起我的房車，看起來挺舒適。廂型車主人是從澎湖來的拆船人員，工作到哪，就在車上睡到哪，盥洗則是靠二十公升水箱應付。順口問了商務車價格，汽油車約七八十萬，寬敞又好睡，車窗還安裝了窗簾，儼然專業的車宿族，流浪到哪、睡到哪，輕鬆解決夜宿問題。

人生，真的可以很簡單，很多人辛苦工作賺錢，甚至固定花錢置屋定居，乍似功成名就，卻淪為心智家囚，實屬某種層面的《逃避自由》。只是都市叢林，容不下遊牧族，街友即指這類人，無住所、無尊嚴，在他者目光下，被貼上負面標籤。

努力工作、恣意消費，才叫奮鬥的人生？休假時，再來個跨國休閒之旅，享受經濟優裕的快意人生。箇中取捨比重，端乎一心，價值觀

決定行為，但非主流行為常淪為討打對象，不思長進阻礙社會進步。

都會人，放棄流浪天性，啥都無法割捨；鄉居者，迫於經濟劣勢，無

能平等看待自我。兩相對比，經濟論斷優劣論斷一切。

鄰船的顧船老人是老海員，艙房裡一台收音機，什麼都沒有，沒有

網路、沒有書，什麼都沒有，真正的獨居，真正的極簡。相較之下，

我是放不開生活物質的假漁人，還是真文明人？

適應船當家後，慢慢知道如何與興達港「相處」。釐清自己和此地

的相處之道，以此為經驗，到哪都能生存，都能樂於接觸新鮮事物。

人生活到這把歲數，千萬別「自囚」於環境和心境，一如過往號稱「家

囚」，再三自找藉口，啥事都做不成。「囚」始終來自心性，歸咎於

現實，只是原因之一，總有解決之道，無解的是自怨自艾。

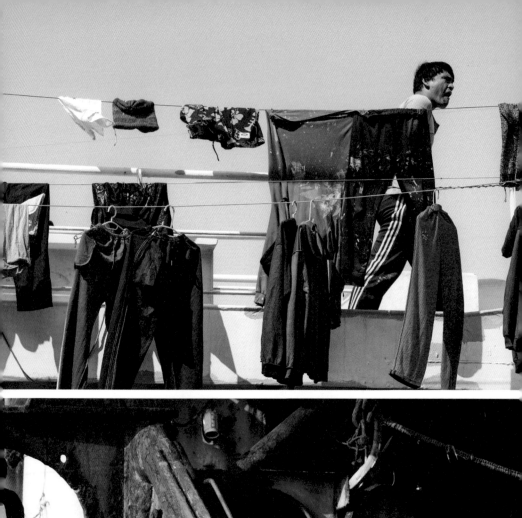
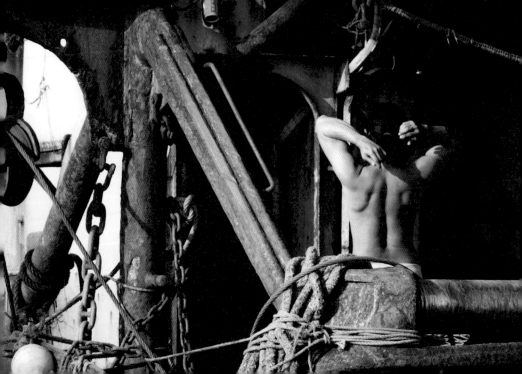

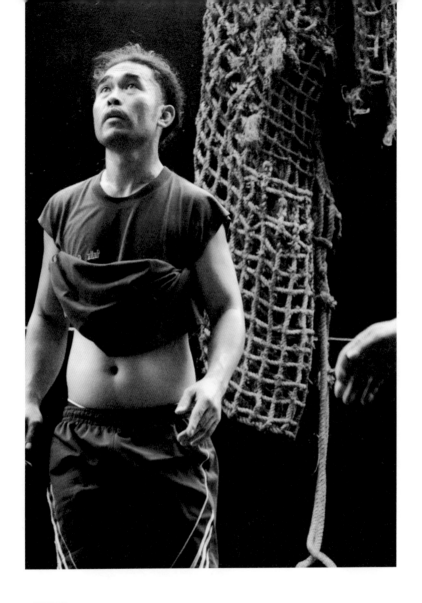

船上什麼都有，都夠用。也什麼都
沒有，若有選擇，不會窩在「夠用
之地」。

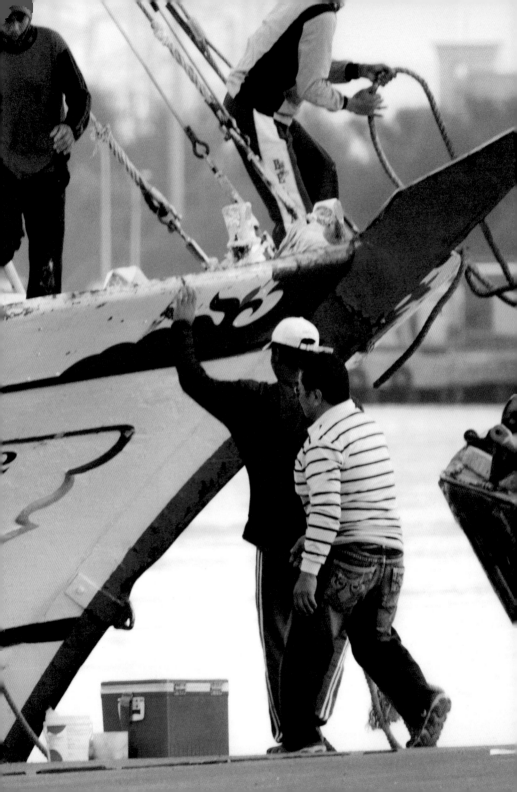

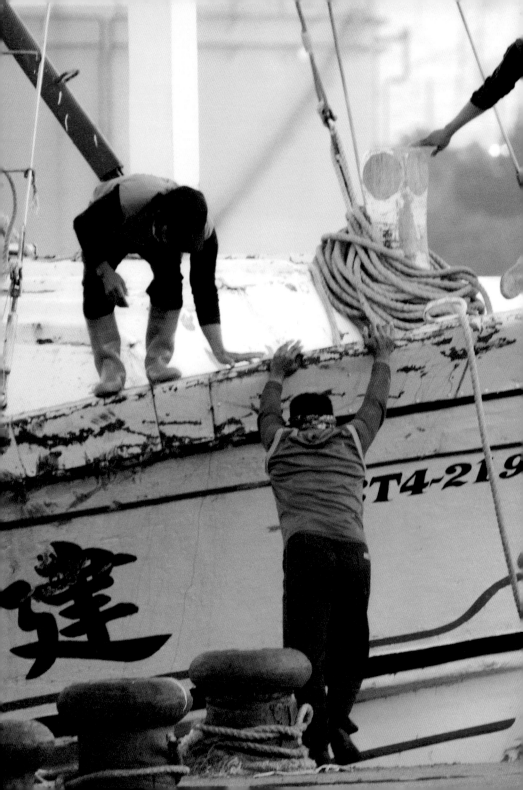

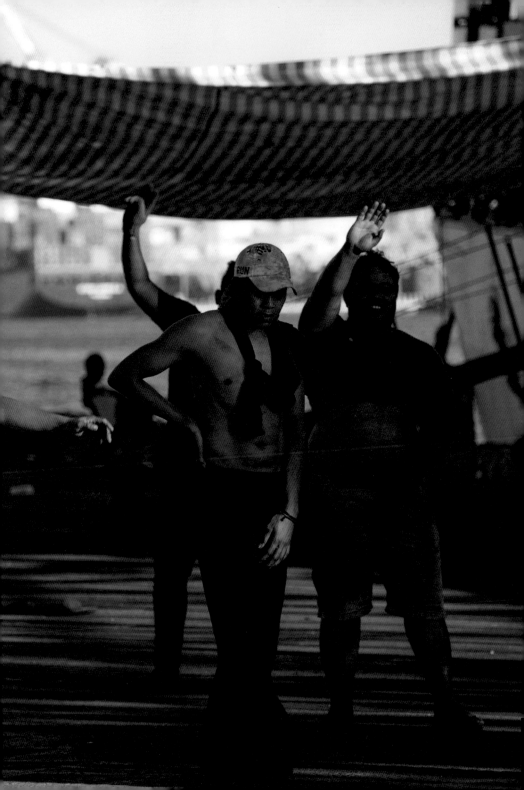

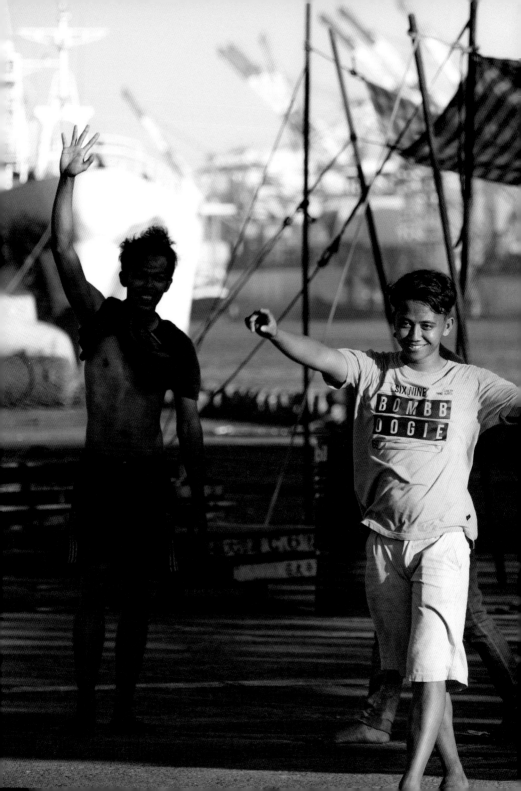

Chapter 3

巡禮

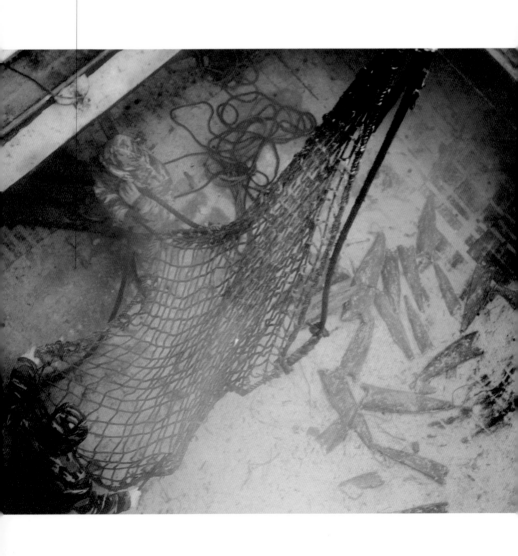

有某大學教授用「爆紅的攝影師」介紹我，我的回應是「我是黑手師。」而「爸爸桑」的身分，在前鎮是個好藉口，更是掩護攝影的好工作。

現在「顧船ㄟ」，只會讓臺灣船長「瞧不起」，想驗證是否果真如此，於是找上老友，直接挑明「想寫書」，而且已經出了一本，賣得還不錯，還得了獎，便可以拿展示書當證據。「賺了多少？」自訕神情浮上嘴角。

攝影難還是閱讀難？如果是三十幾年前您問我這個問題。我會豪不猶豫地回答「前者」；但是現在，會自嘲是「後者」。因為目睹三歲孩童快樂地按快門，驚覺小朋友一定還不識字，管它懂不懂光圈、快門或ISO構圖，管它是藝術還是異數，卻能夠識影。

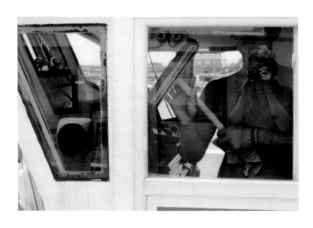

攝影是剝削嗎？那相機不就是我剝削人的工具？攝影人看攝影，攝與被攝，相對的位階必然存在。所以，手握相機按快門的人就是剝削者嗎？這個答案，在相機數位化後，已經有所改變。因為不必再付出昂貴的底片費用，能成像的都是相機，手機亦同。大家喜歡自拍、互拍，難道要說是互相剝削？我拍漁工、有時漁工也拍我，不過我拍得多，即便漁工離港後，我將照片匯整為 DVD 相贈，可能是攝影者形式上的心靈贖罪。

攝影是藝術嗎？這年頭，多數人都勇於承認自己不懂畫、音樂和雕塑等。如果攝影得了重要獎項，或常參展、展覽會被視為以攝影大師、攝影家美名自居。攝影，各有各的詮釋，說穿了，就只是一種「說法」。現代攝影走向，越來越強調「我」介入「被攝端」。如果攝影是座天平，兩端點的攝者和被攝者愈趨模糊，論述的支撐點更是遊移不定。當攝影者的意識型態強烈躍進影像舞台，影像更隨潮流飄渺。這點，符合藝術思潮，創新絕對必要，變是唯一的不變，不變即死亡。但我始終認為，攝影有其載體的侷限性，和其它藝術型態差異

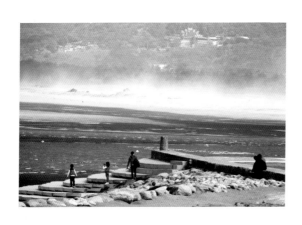

極大。

攝影可以紀實嗎？當然，紀實攝影不預先安排，充滿諸多可能性，富有迷人和挑戰之處。紀實攝影絕對不是建構在「快門＝運氣」上，更非缺乏「觀念」和「論述」。當下的一瞥，環境的氛圍映射，此曾在，偽曾在，照片紀錄各自的人生片斷。

看著稚齡小朋友，快樂地操作手機拍照，全家其樂融融，要探討攝影的本質？說穿了，相機和筆功能相仿，就只是工具。主體仍是人，天上、地下和獨一無二的「我」，矢志終餘生，做個愉悅的閱讀人和攝影人。

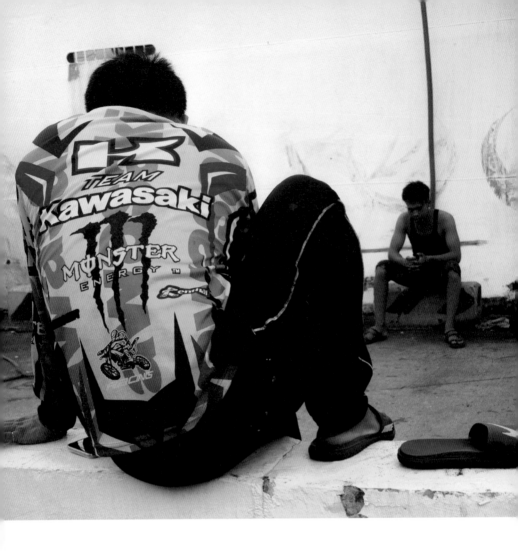

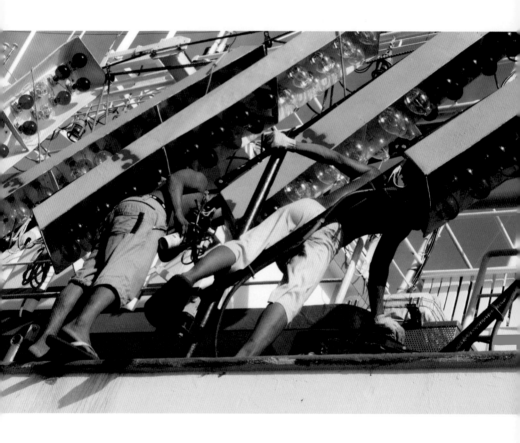

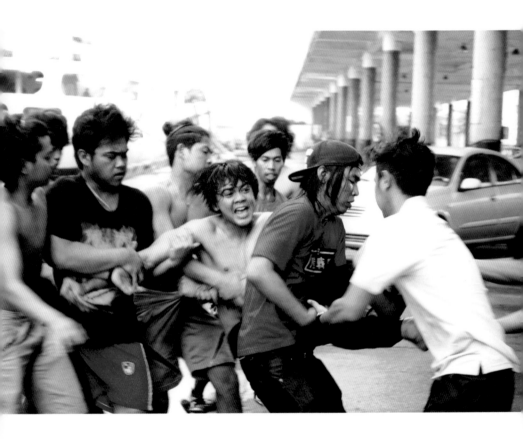

23 新世紀瘟疫

疫情時代，人與人之間保持一點五公尺，成為最美的風景，刻意疏離是安全美德。生理上的距離，具體數字化了，而強制帶口罩的距離，轉為心理化，臉部鼻孔以下，呼吸所在，口罩增加另種層面的隱私。

遠洋船入港，必須檢疫，路上巧遇熟識大俥（輪機長），疫情對話如下：

大俥說：「林北沒載口罩，別拍啦！還在拍照？你真沒用。」

我問：「歧視相機？」

大俥說：「林北買不起。」

我問：「幹！相機換口罩，要不要？」

大俥忘了社交距離湊近身旁小聲說：「這航分紅至少一千萬，爽！」

病毒溜進門，各地都是一樣：搶篩檢、搶疫苗、搶生存。臺灣疫情不破口，生死能感同深受，對比於漁港人的弱勢，不少人心態就是等死？為了避免外籍船員成防疫破口，船公司命令船員全都無法下船。

我親眼目睹漁船靠港第一天，檢疫規定不能下船，不懂規定的萬那杜船員在船上對著在岸邊的我，用母語大吼大叫，我用英語回應他我聽不懂，他立馬改用英語，一連串落落長咀天咒地。張牙舞爪的表情，讓我腦際浮起金庸武俠小說《倚天屠龍記》中金毛獅王謝遜的模樣，說不定來自大西洋的外籍船員也有色目人血統。

疫情期間，船公司寧可請保全，不請顧船的。疫情影響資方營運，大不了公司收一收，不愁養老。但是以港維生的勞工，卻因此失去工作無力養家活口。

在我的印象裡，對一幀中東難民照印象深刻，照片中，攝影記者舉起長鏡頭對著難民營中的小女生，她立馬舉起手擺出「投降」姿勢，充分表現了人身陷恐懼中的「純真」。

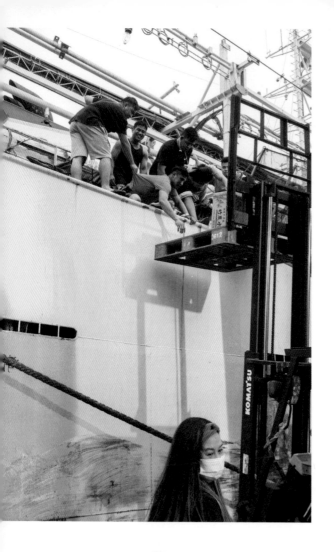

漁工下船檢疫，尋求安全處所，列隊面對耳溫槍，舉手算不投降？因為看不見的敵人，最恐怖？而生理距離保身安，心理距離保心安。身理心理天理，人體物體天體，幻化為無處不在的敵人。

防疫管制對漂流的漁工有諸多限制，但是生性樂觀認命的異鄉人，仍懂得苦中作樂。

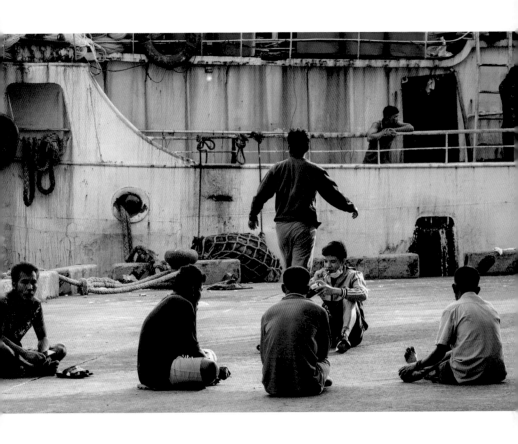

24 疆界邊陲

獨處漁船時，自詡了解和同等船員，自命能夠感同身受。粗略回顧這幾年來近三十萬張，異鄉人的漁工檔案。深深覺得慚愧，因為除了消費影像之外，照片中的漁工絕大多數都記不得名字，就只是一張張靜態的臉孔。

如果要說自己和漁工共同生活的真實經驗？說來汗顏，確實有過一段不短的時間共處，但是彼此語言不通，經常雞同鴨講，老人的腦際只遺留了愉悅的菸酒味，還有無時無刻被迷漫的視線。

相較於底片機年代，按下快門就有實物可考，但是數位相機儲存的數位檔，一刪就不留任何痕跡。有朋友好心勸我別亂砍，很可能不小心砍掉佳作。我不以為真，攝影不就是個過程，舊的不去，新的不來，不砍掉儲存檔案，數量累積太大，依照我的心性，更沒有耐心細看。我深知骨子裡有自暴自棄的傾向，經常亂玩一陣，就宣布自我放

棄，無視現實利益考量，難怪老來一事無成。

上星期拍到了，出港前兩三小時才上漁船的十幾名印尼藉船員，陸續扛著行李上船，勾起了當時獨赴普吉島的心路歷程，自許體會跨國漁工心境。

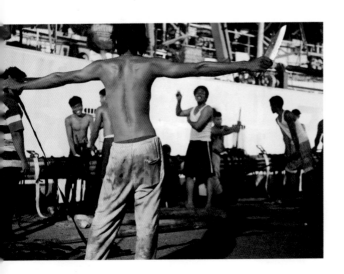

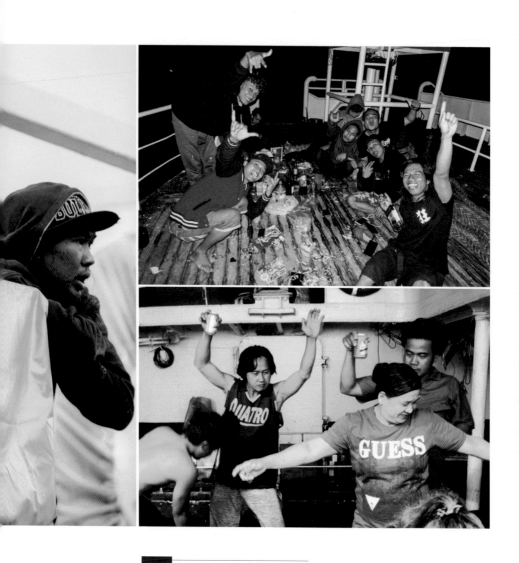

發薪日或是領零用錢時，
漁工們會湊錢去買酒和零食，
飲酒同歡是身處異鄉的最大娛樂。

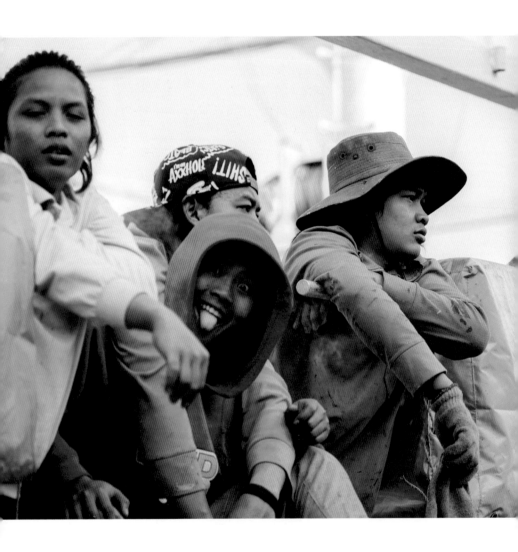

25 求生存

從小耳濡目染的家訓是「安全感」，源自於原生家庭父母的債務分擔，帶來的焦慮感極為強烈。事隔多年，心境上的沈澱再沈澱，釐清再釐清，箇中滋味雜陳。直到再上船當臨時工，近身接觸這些移工，對照前後的心情轉折，更能體會這些年輕人心裡的苦。

窮，真的很可怕。一窮，就只有被選擇的餘地。

大多數的討海人教育程度低，陸上求職謀生不易，落得海上求生存，航程多遠，苦牢就蹲多久。這些海人全天候、全方位地貼近大自然，薪資袋裡的所得卻極不自然。到底是什麼樣的社會，決定如此懸殊的財富分配？萬一遇到船難，不分種族階級財富，能否存活也只是亂數下的機率。

而我，老＋窮，更無選擇能力？

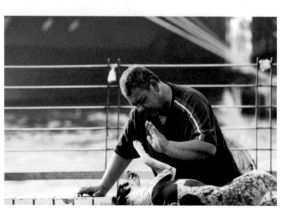

偶爾發發神經，沒事。逢人遇事，就快樂地玩咩！活到這歲數，賺到了！慶幸，還有玩的能力，夕陽餘暉，卯起來更用力玩了。

得之，祂幸！不得，祂命！如此而已！（訕笑ing）

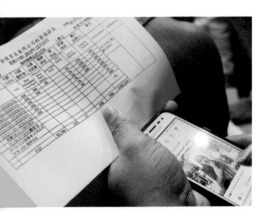

26 爸爸桑有兩種

同樣是漁工口中的「爸爸桑」，遠洋漁船上是「顧船ㄟ」，吃喝拉撒睡都在靠港漁船上的臺灣老人，是工作二十四小時，日薪一千元的臨時工。但是在近沿海漁船上，卻是「船長」的尊稱，百噸以下的小漁船，通常只有三至四位外籍船員，遠洋和近沿海的管理規模差異極大，兩種爸爸桑的行事作風也大不相同。

曾經聽過一位遠洋漁船的爸爸桑越俎代庖，主動替生病的漁工向資方反應，因為家裡窮，就算生病了，還是希望繼續工作到期滿。遠洋漁船的船長口口聲聲說沒問題，但生病的漁工隔天下午馬上被送上機遣返。不殺伯仁的爸爸桑，只能買個行李箱和些許日常用品讓漁工帶回鄉，聊表愧疚之心。

有些近沿海的船長，老是開工閉口叫自己船上的漁工「蕃仔」，看似嚴厲，但對待他們卻不打不罵，日常起居吃喝一應俱全，我還看過

船邊倒了些吃不完的軟絲。

遠洋船長在漁獲豐收時，一趟船期結束，分紅可近千萬元，一航期一聘，儘管帶領船員眾多，除非熟識老人，幾乎都無互動。近沿海船長，泰半都是家戶型，船就是全家唯一的生財工具，再養幾個船員，一夥努力為家計與海搏命。

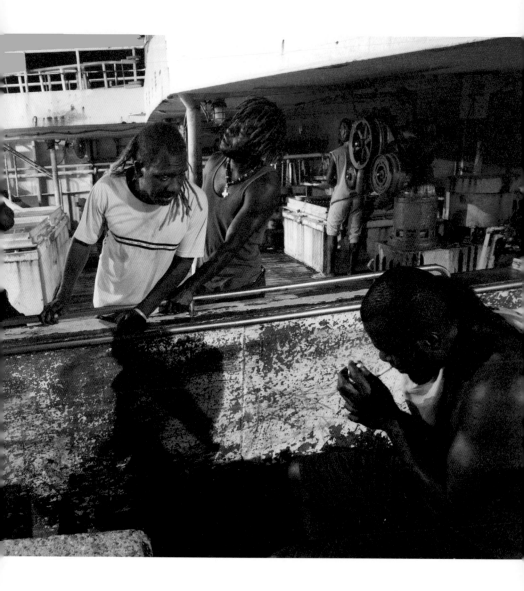

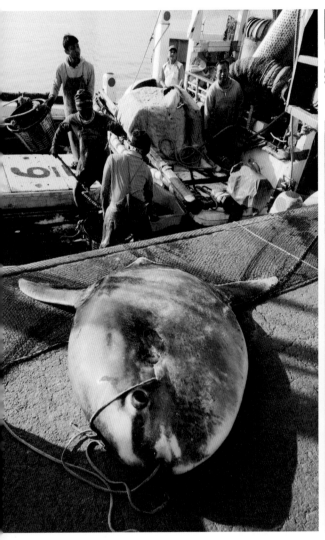
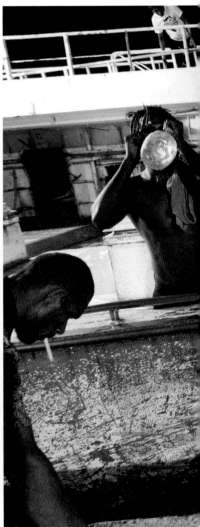

27　心路歷程

這幾天，「權與錢」在漁港戲碼上演。臺籍老大俥被告知換人，臉龐寡歡落寞。二俥隨之喟嘆：「漁業界比政界還黑！」

我因為雞婆多事，被盯，也只能謹守底層本分，龜縮一旁冷眼觀看。而來半年的新船員，突然被告知要返鄉，擔憂未來生計，枯坐船前大半天。

人治體制，向來不分國別與族裔，無時不刻地，引起爭戰與宰制。人啊！說穿了是種「單純」，成者為王，敗者為寇，唯權錢是問。

流浪生活，現實責任最少，果腹就好。唯獨人的想法不少，結果各異，教訓不一。不是每個地方，都能自由流浪。心靈能滿足時，物質可以東湊西湊就解決。人的一生就是修煉的過程，修化對「名」、「利」、「情」的糾纏。面對經濟的壓迫，自由的靈魂，過與不及都

是遺憾。而年紀大能走出家門，比在家等老更有價值。

就像回到前鎮，這個我十八歲前，成長的地方，隨即北上求學，四十三歲再返回高雄定居至今。我對這裡熟悉嗎？錯！那時代，就乖乖讀書考試升學，居家之外完全陌生。我們稱從外地來討生活的異鄉人為移工，而自己北漂求學工作算不算是臺北移工，或海島移工，而上一代的父母不也是早期從嘉義來的高雄移工？

心路歷程，難免彎彎曲曲。有人說：「個性決定命運。」回想我這半生，印證不少。自己更想說：「個性也影響影像。」尤其臉書不時提供動態回顧，拉開時序重看，多少相信了此言。就玩咩！至少有臉書這虛幻同溫層，老灰阿偶爾當玩具耍耍，自愚娛人，避免老人痴呆。

敢玩最大，無關好壞，另種極限？有人笑我努力向下沉淪，享受現實環境落差，實屬變態？說穿了，就我殘命，越加無所求後，更有勇氣「玩」自己，更能貼切臺灣漁工的處境。

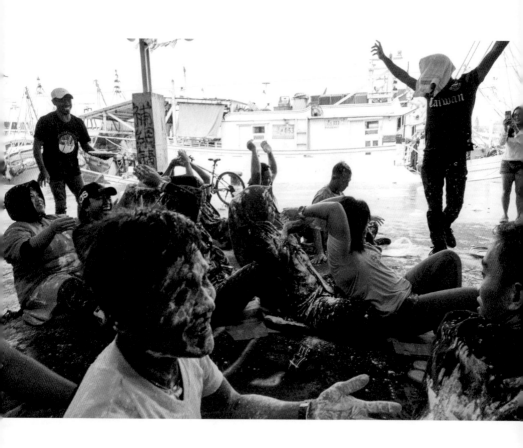

左：領薪日，看看剛領的美金拍拍
照，傳回家人報「幸福」。

右：印尼國慶日，來自各地的同鄉
齊聚歡樂一堂。

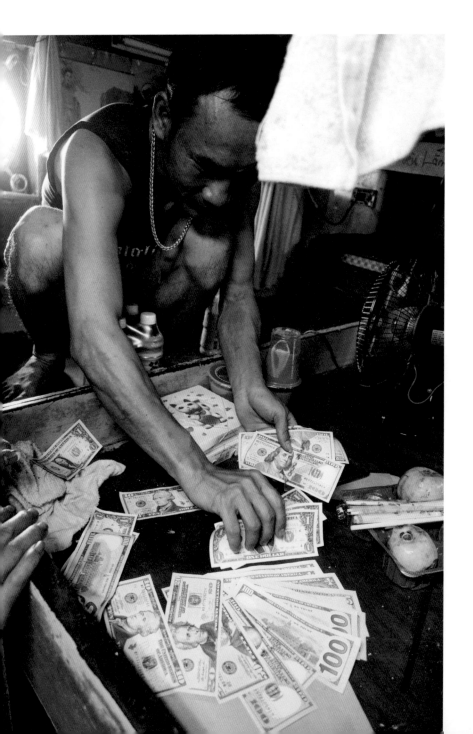

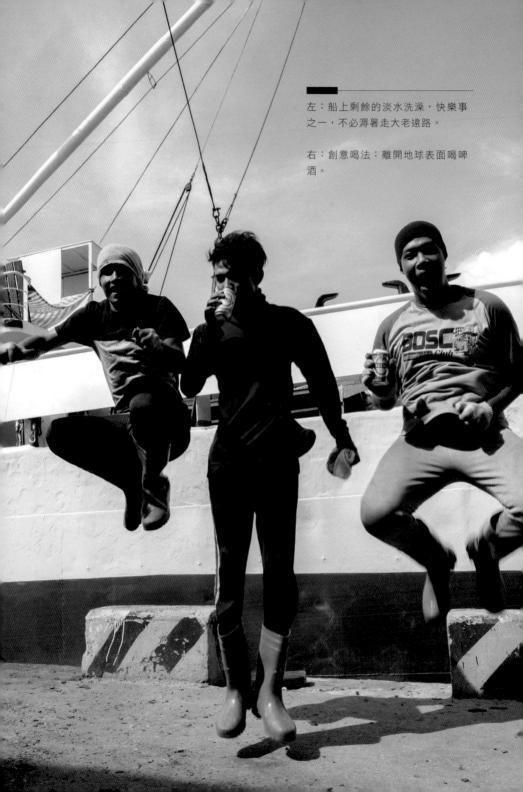

左：船上剩餘的淡水洗澡，快樂事之一，不必溽暑走大老遠路。

右：創意喝法：離開地球表面喝啤酒。

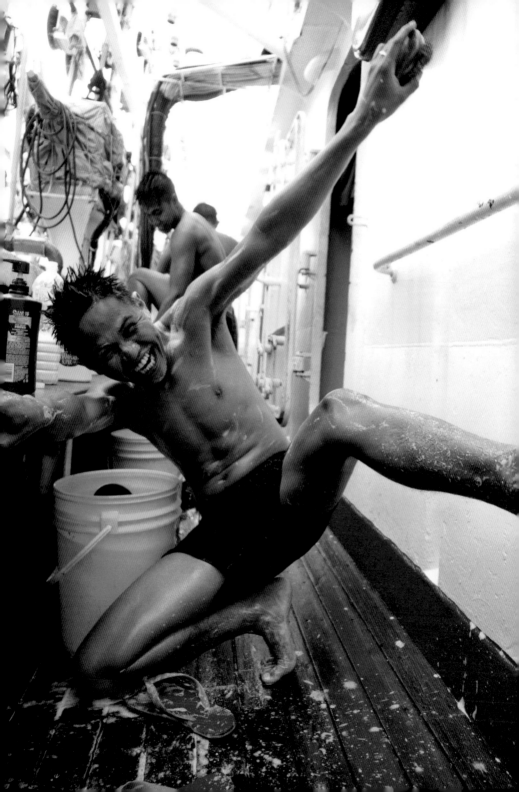

28 慾念總結

「你很有才華！」

「屁！要真有才華，早就成名立萬坐享其成，四處受人尊重了，還來這顧船？」

「我要有能力，會在這？」

「你提拔我？」

「真的啦！」

「幹！賣虧啦！」

「運氣不好而已。」

有些時候，真實非重點，表演才是重點。再三重覆習慣即真，真偽混沌未明。真真假假，假假真真，世事如棋遊戲一場，何妨徜徉其中，如稚齡般嬉耍快樂。

人類，強弱共同建構了社會，一如大自然的生態鏈，佟言眾生平等

或許矯情。有強就有弱，強弱為生態平衡的一環，天地萬物流動乃正常，強凌強和弱凌弱本質相同，或為生存，或為物種劣性。

面臨匱乏，竭盡所能求生存，生物本能。相異地域，不同時間點，生活方式、能力和謀生或有不同。能力人人不同，財富厚實亦不同，要說完全沒有階級觀念和意識形態，著實強人所難，多少都有但非必要，不應該主導一切。

生而為人，各依本份生活，即便能力有限，舉手之勞多點同理心共處，於一己何傷？

左：海人被禁止游泳？港口規定，偶爾灰色地帶玩玩，大家睜隻眼閉睜隻眼裝沒看見。

右：油污所在，適合滌淨心靈？放空！

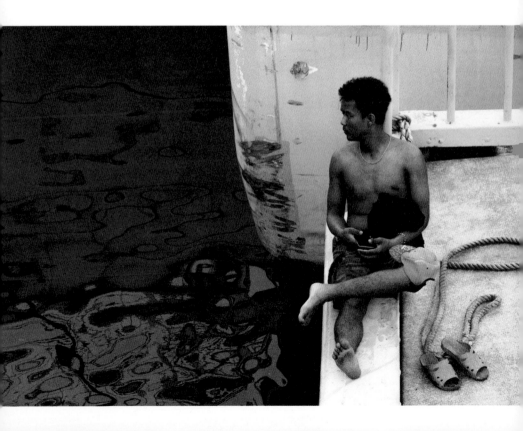

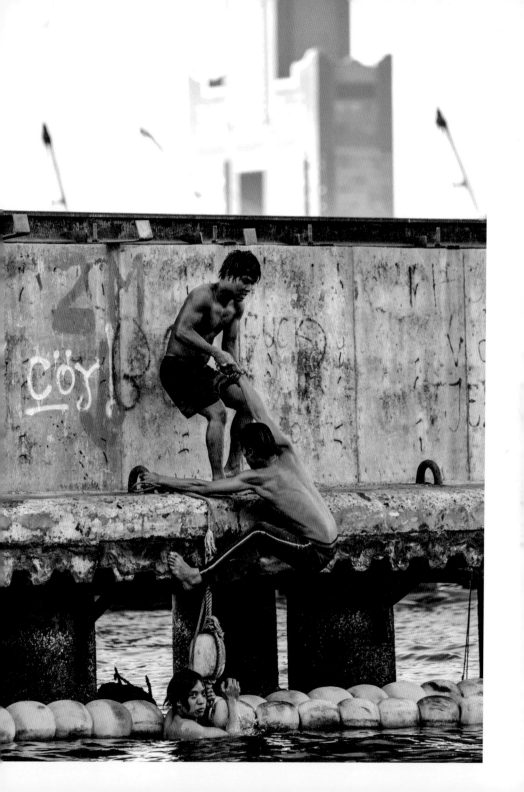

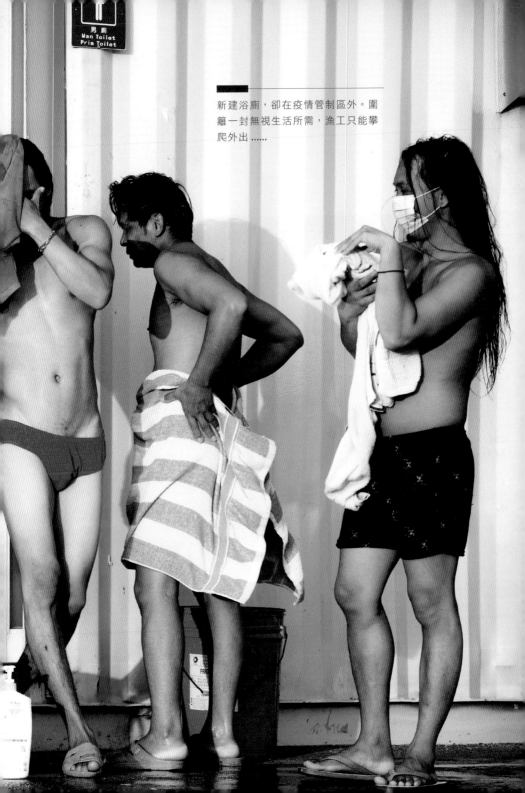

新建浴廁，卻在疫情管制區外。圍籬一封無視生活所需，漁工只能攀爬外出……

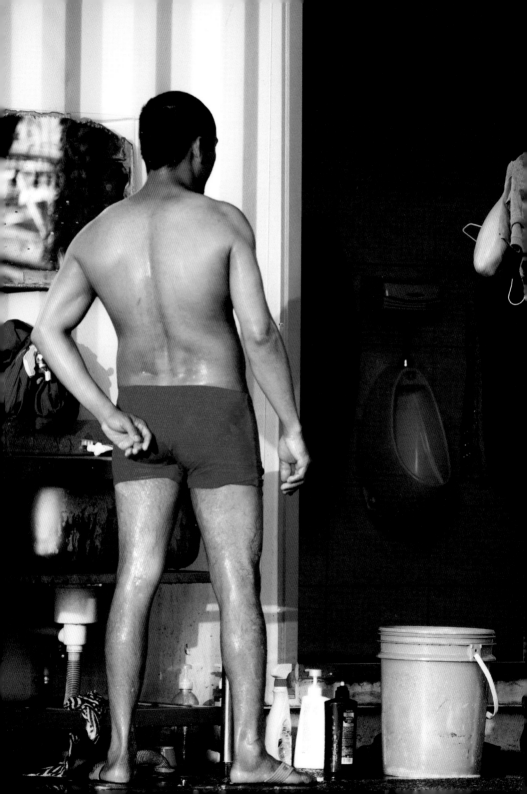

29 環境

每一次整理物件，特別是記憶牽動些許的人和事，都是自我再整理，共處時的真誠感染，物件無情人有情。滿室的 DVD、CD 占據兩大片牆，日後都會是遺碟被丟棄，病態的囤物癖。

對生命，我了解多少？特別是，脫離熟悉舒適的窩，他鄉異國物質匱乏，斬斷諸多脈絡孤立無援時，每分鐘獨自面對一己。四顧都是人，但完全溝通不良時，算不算是「人」？此許人，此許事，或許不再有職場資源，時移境遷，非痴非愚非笨，盡看眼底。

無時無刻，資源都夠用，不夠的是心靈，都是零。這把歲數，心態或有落差，但智慧相去不遠。人與人重的是懷念，當下連結的錢權，就只是技術面處理，沒必要理會心理健康。尤其當病毒猖獗時。

人可能帶把斧頭走入森林，親近自然自耕自食自生自滅？

懷疑！近兩百年前的事了，且只是待了兩年，還是回歸「文明」。

森林，有把斧頭時，或許吃不了人。

但人，有時，吃起人時，吃得更貪婪。

真要「夠」就滿足，文明早非今日的文明樣態了。

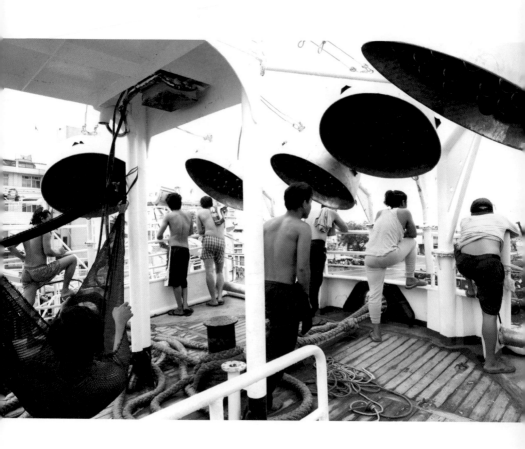

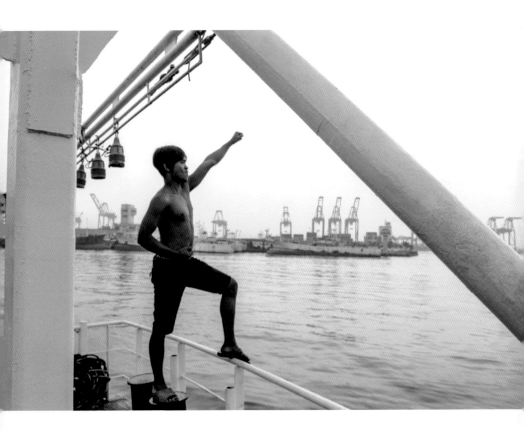

30 漁港夢想

生活，從來沒容易過；人底，習慣的動物。非得邂逅大變，現實身體等等，才稍有一方頓悟？雖說是「頓」，常是靈光乍現，或一時衝動，生活立馬回歸日常，遁化於無形。我，老年人，跳躍式思維，陷此陋習而永劫歸，實踐上的侏儒。

錢做人，如果沒錢，也懶得做人了，單純點就好。長期匱乏，讓人積極攢錢，變成慣性。慣性使我們忽略，其實已經很富足，現世的物質，遠遠超過個人所需。發現除了攫取，還有別的方式，更接近幸福。經濟自由，常常心陷囹圄，慾念下的侏儒巨人。

朋友：「狗也是條生命。」轉身餵狗。

老人：「不要的魚，請弱勢團體來拿？」

朋友：「他們沒資格吃這麼好。」繼續餵狗。

老人：「最近中幾星？」訝異，轉話題。

朋友：「狗來富！有餵有中。」幸福感溢於言表。

用不要的魚餵食流浪狗，對漁港人來說，其中自有其潛藏符碼。

星爺：「做人如果沒夢想，跟鹹魚有什麼分別。」

老人：「夢想如果要強求，跟鹹魚分別也不大。」

沒夢想，活得像條鹹魚？在漁港，夢想能當飯吃？這裡沒有鹹魚，全部是論億計價的「新鮮」魚。極速冷凍，堅硬如石塊。一如人生、人心。而做自己想做、能做的事，過程就是富裕。

漁港人，無論臺灣人和外籍漁工，不也為了生活打拚？甚至為了生存競爭，臺灣人和外籍漁工之分，偷、拐、騙，奇招百出，弄到手再說，東窗事發再來喬。位高權重，喬的空間越大。喬不過，率親帶戚一鍋打臭，俗世討生活，難免落人把柄，留一線空間，日後好對應。

笑看人生劇場，這把年紀到哪皆怡然自得，自在即可，雖不易，但心知肚明不得不失，一如漁港，我這愚工偶得。

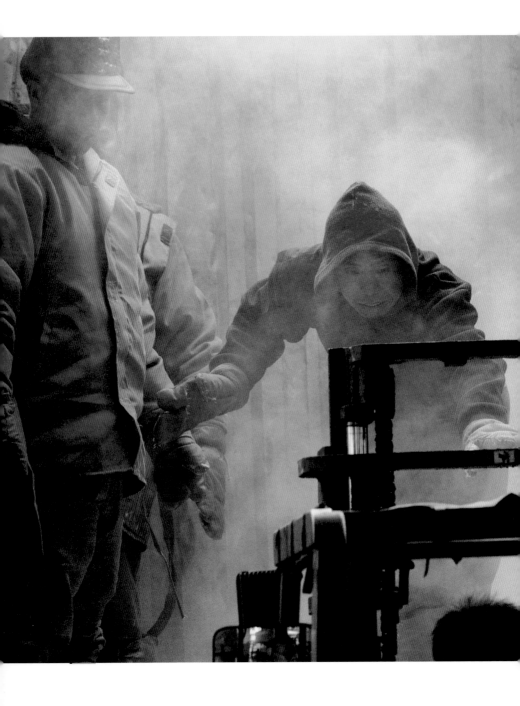

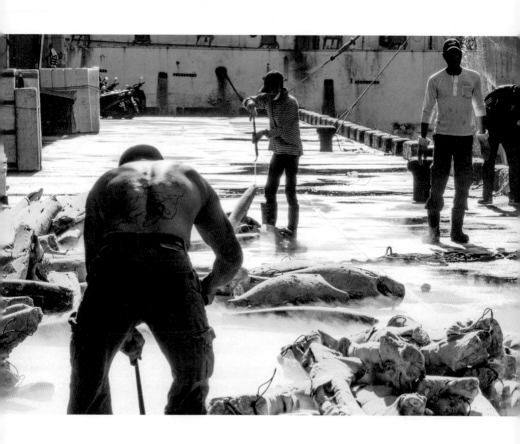

生命，永遠是空容器。
總有那麼一個剎那，腦器併吞五官。
靈光乍現？悟 Vs. 誤；霧 Vs. 勿。

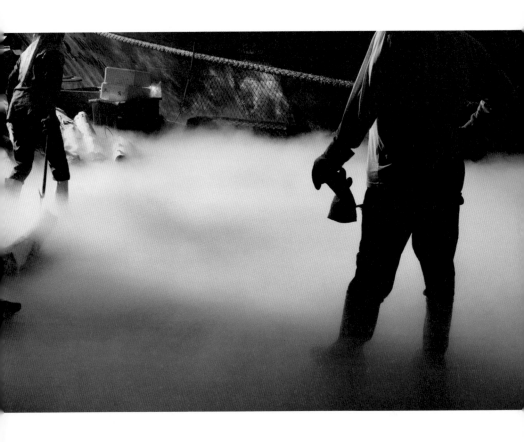

31 名片資源

遞出名片，陌生人由此判斷「成就」，財富名聲快速建立人脈網絡，廣結善緣互相成就，人品、性格等等就只是參考，名片隱藏意義：就算不尊重「我」，但請尊重我的「位階」，我有大量資源能分享。

市場形形色色說法，各自採買、對號入座，短時間內藉由紙片，定位社會階層。首要，所處的單位組織，續看頭銜，籌募可用資源。老人，曾有位階不錯的名片。返回高雄後，十幾年無名片，更因顧船日領千元，被隱形判定窮途末路。

但人生荒謬的地方就在此，在漁港常被陌生人，疑視為老闆級人物，只因皮囊和言談舉止不正確，欠缺藍領的氣息。各種質疑寫在臉上，非我族類其心必異。老人一笑視之，萍水相逢自是緣起，都會人早就遺忘，人與人最初的信任，灰飛煙滅於利益算計中。

地球村，陌生人快速交往的戰利品，非等同的位階，就存在「距離」，就算處心積慮也難快速建立。這平等，激勵了人類文明的進程，大至國家小至個人，標誌著已開發未開發，從來不容易，直接顯現的就是物質報酬，成功人士最直接的旗幟，擁有極大化的選擇能力，財富代表某程度的自由。

這種同人不同命的距離，除非含著金湯匙出生，絕非一蹴可幾，勞心勞力付出，壓縮了身而為人的平等，反噬肉身和人靈的有限自由。

生命中，總有些事無從選擇，例如：出生和死亡。依照文青說法：生命都是個體，無分大小的選擇，豐富了個體有限的歷程。就像南方澳，在漁港人口中是「�」因為都是小船、小人數老外和小船東，比不上前鎮漁港的「大」。

小或大，都是選擇，選與被選，都是為生活。選項多，經濟自由，

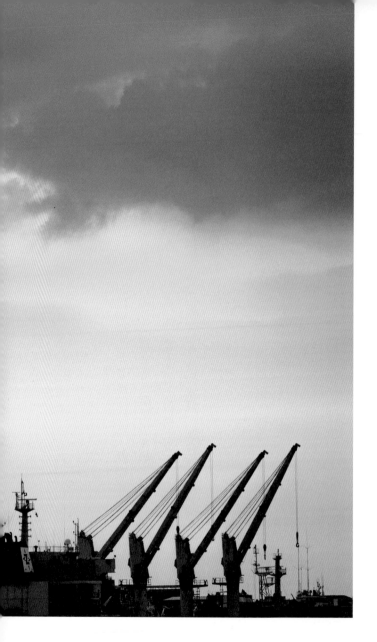

理當快樂？某年今日沒得選擇的我，冀望日後仍是初心的漁港阿明。

飄飄何所似，天地一沙鷗。擇吾所擇，度吾餘日，足矣！

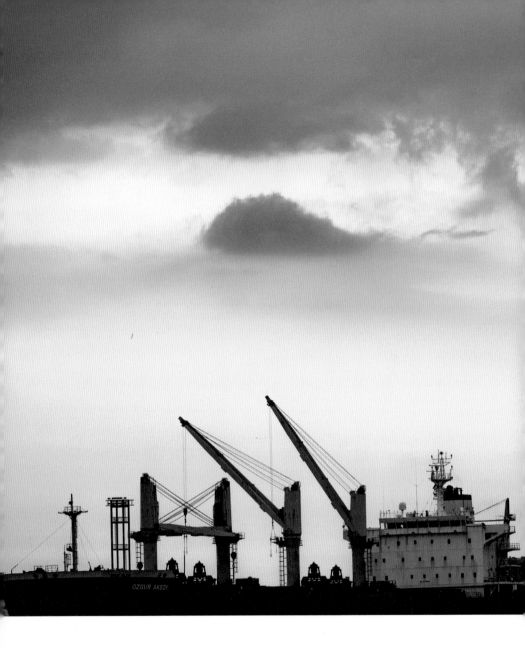

撰文　李阿明
攝影

Chapter 4

異鄉人

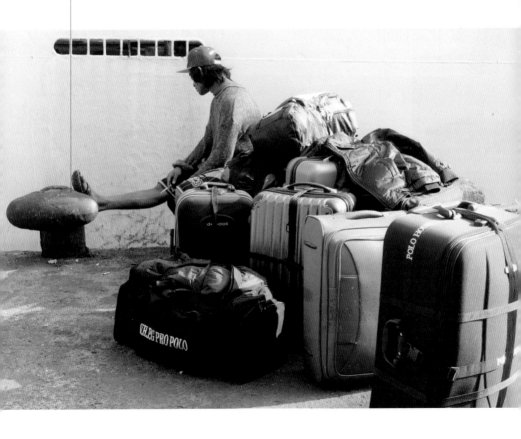

32 巴別塔

人對人的認知，談何容易？字詞，自有其意義，即便各自解讀。不識漁港東南亞文字的我，自失其意義，無意義之意義，無損話語權。

人生的憂患從識字開始，勤於動動食指按快門的我，視覺為真或偽誤，面對面和照片之間，唯一存在是溫度，記憶捲軸的模糊斷片，更多的真誠假象，偽真？

人人都是社會劇場的一角，內心戲和肢體語言隨人扮演，各有所需亦有所求。風生水起時，永遠不缺錦上添花，困頓落魄鐵定人走茶涼。生生滅滅，起起落落，一如海波浪，審時度勢乃時勢英雄，錯失浪頭時機徒呼奈何。

遠洋漁船的漁工來自四面八方，
錢之外的語言，各種語種，有溝沒通；
肢體語言，雖無言但勉強能通。
或許的或許，國界有框框，金錢無國界。

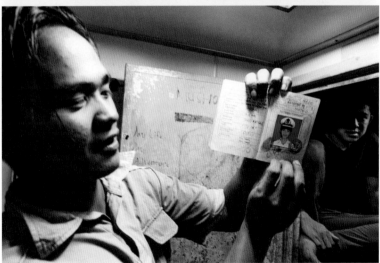

33 流動有機體

「哇！哇！哇！」傍晚時，出身良好的都會女子跟著我上船。進入船艙，四處都是異國風味的老外。

「這麼興奮？」我忍不住揶揄。

「第一次上漁船咩！」都會女子興奮地說。

老外迎面經過，自然側眼看了下，畢竟船上難得有年輕女子上船。

「嗨！」她熱情打招呼，舉起手機猛拍，老外靦腆輕笑快速走開。

東拍拍、西拍拍，立馬傳上臉書，馬上引起朋友迴響，怪她沒揪一起上船。啊咧！非洲大草原喔？safari？我們都是動物嗎？

一個老外著條內褲出艙，準備蹲船舷拉屎。

「啊！」她驚叫。

「啊！」老外也驚叫，一臉錯愕臉紅地縮回艙內。

異國的青春肉體，個個年輕力壯，有些還很俊俏。

OS：唉！為什麼是籃領的東南亞人……。

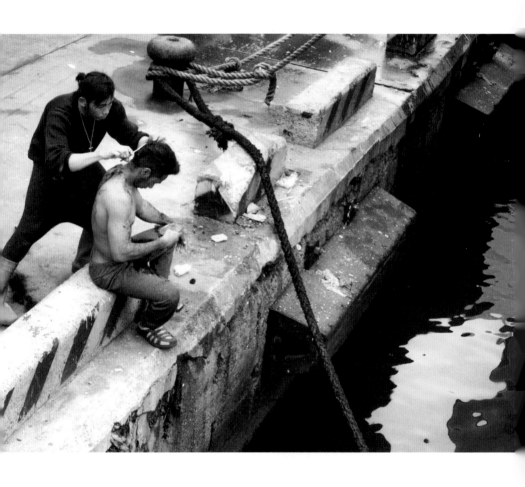

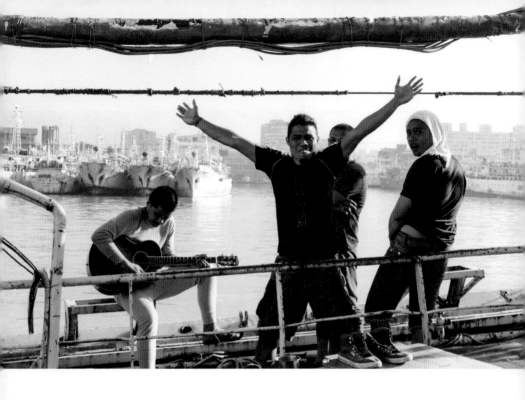

漁港人，無論臺灣人和外籍漁工，
不也為了生活打拚？

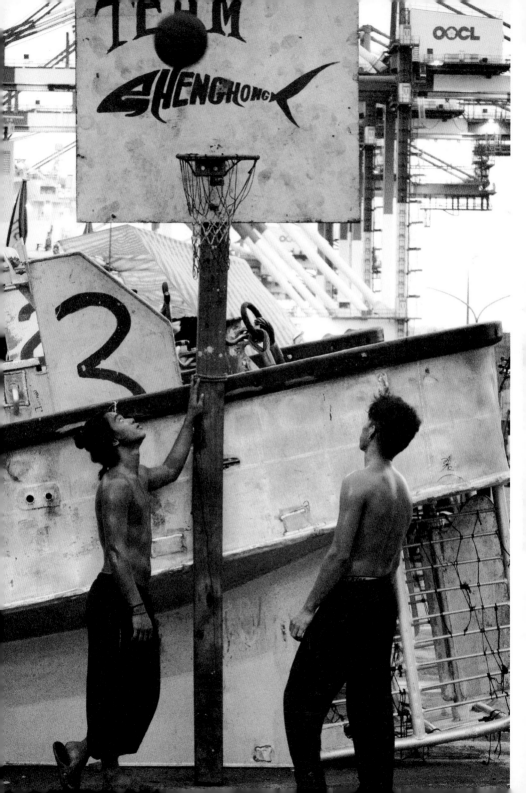

34 神鬼

文明的三進程：巫術、宗教、科學。

階層，有機無機世界皆存在，自然世界鐵則。

人類世界，階層流動，純屬自然。

需要救贖？

宗教一如文化，信者為真，質疑再三。

盡信書不如無書，過多懷疑就只是自尋苦惱？淪為無文明論者。

香灰治病，先輩欠缺醫療，只能拜天拜地拜鬼神，心平即心安。

鬼神不也是依「人」而設。

一如宗教和文化，信者為真，千萬別質疑。

一但質疑，幻滅；諸神、諸鬼，皆空！

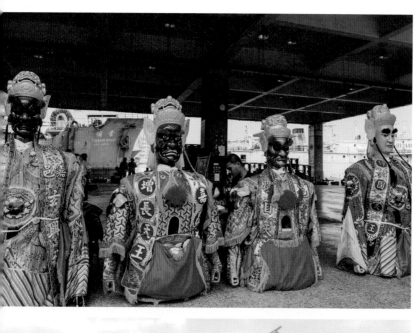

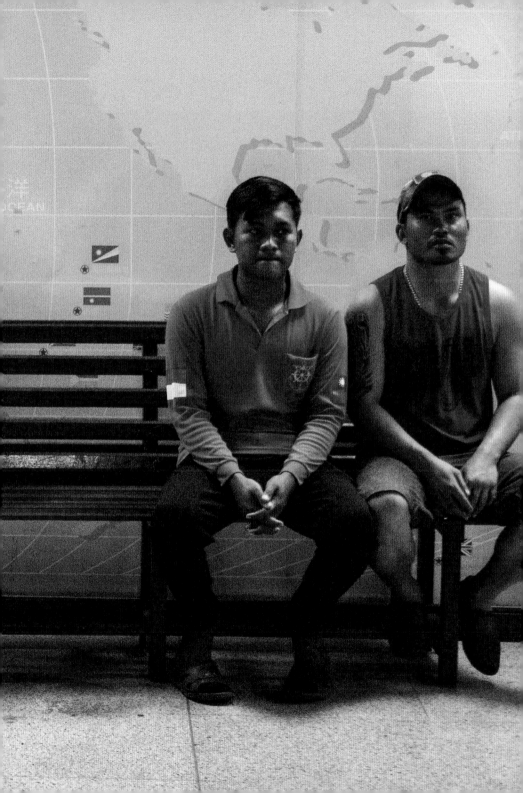

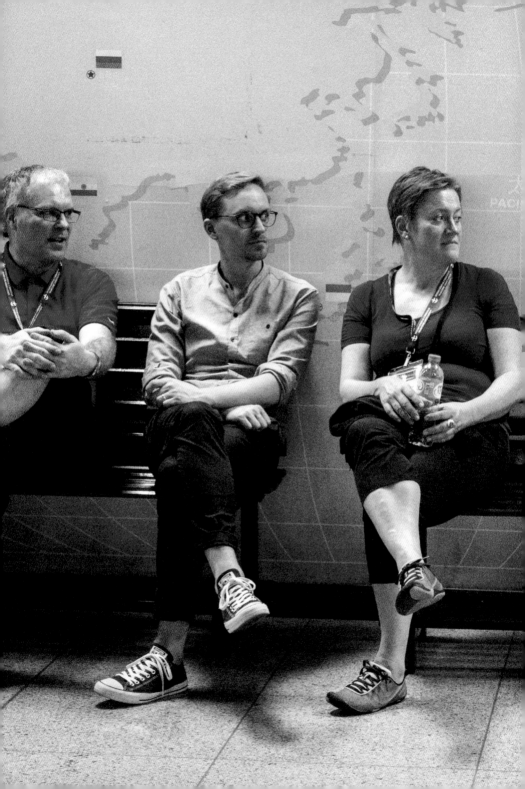

漁工都有自己的宗教信仰，
也會跟著船公司的在地習俗，
拿香拜拜參與迎神祈福，
人在異鄉求生，無非乞求平安榮耀返鄉。

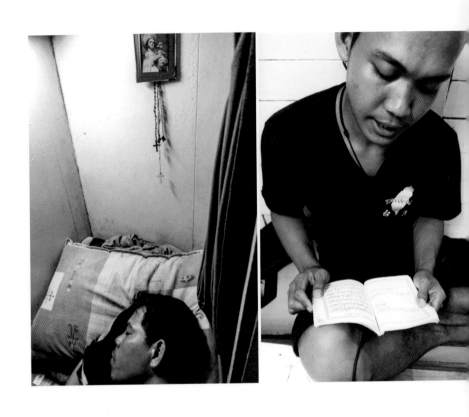

信天主教的菲律賓漁工在床頭掛聖母像，
來自回教國家的漁工，
在港邊自建簡陋的穆斯林教堂，
或是在狹小床位上讀經，心誠則靈。

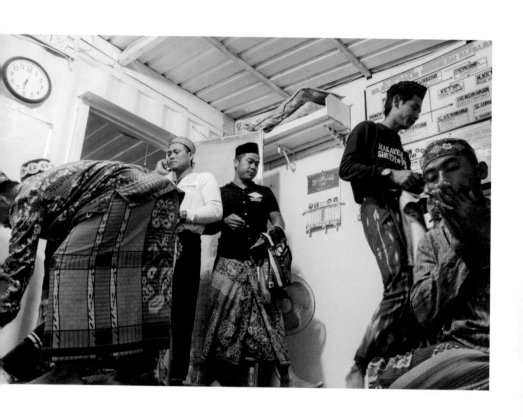

漁港人的工作風險是和海象博鬥，
港口巷弄中隨處可見廟宇，
因為信仰是重要的心靈力量。

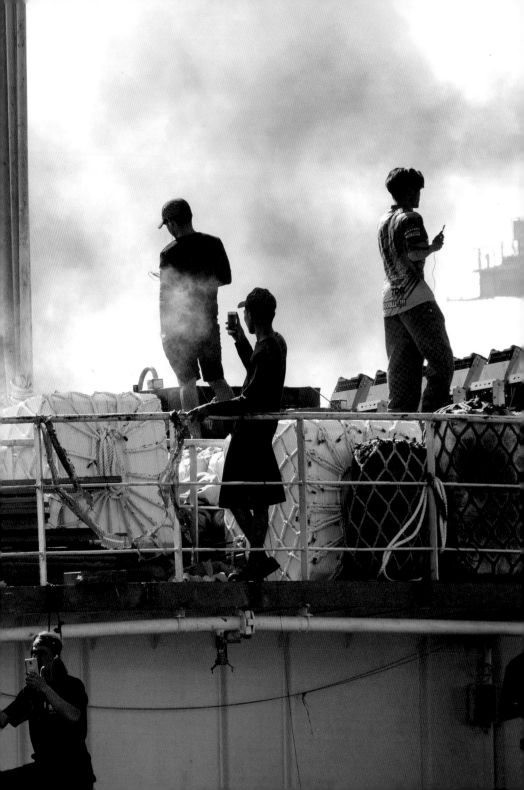

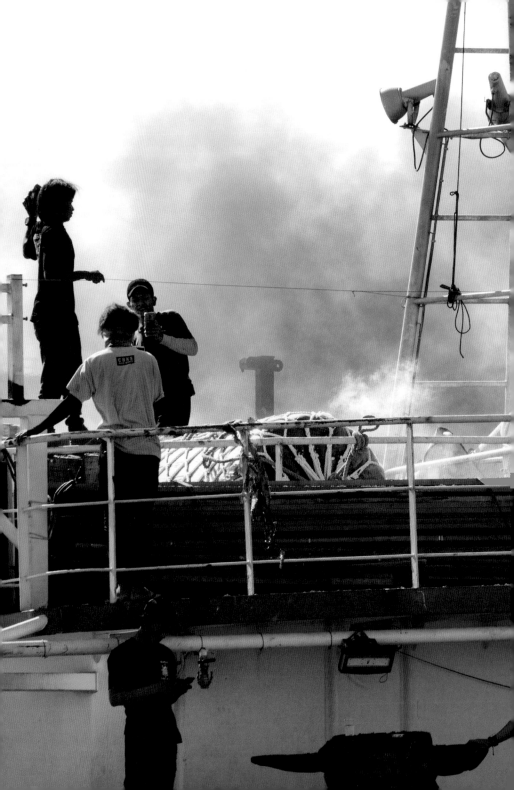

人，有時最會為難人，做人難為，旁觀他人的痛苦，能做的，極其有限。

任何想望，徒增困擾，按下快門後，歸零。

偌大漁市場，四下無人，唯一的漁工靜坐發呆。

漂浮，沒有旅外過，很難理解。

空蕩無聲，只有我和他的交談。

可能沒錢，也可能心累，才無處可去？

憶起獨待普吉島的回教小漁村時，無任何人能用相同的語言溝通，完全的異鄉人。什麼都缺，日常都是必需，搭機返國，大都帶不走，國外轉機時，目睹機場轉盤上，簡單包紮的大棉被⋯⋯

一如天國，全都嚴禁攜帶。

接受一無所有，人生幸福？

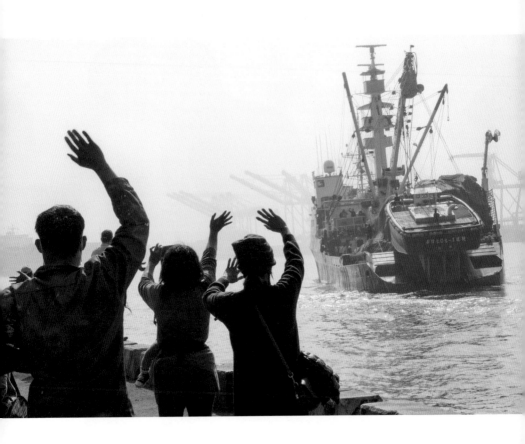

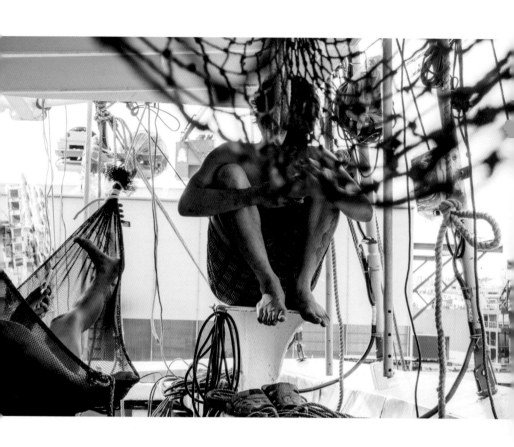

左：奮鬥拚搏，此時海上的家，成就
故鄉陸地的家，是家也都不是家。

右：行船人，祝福滿儎。

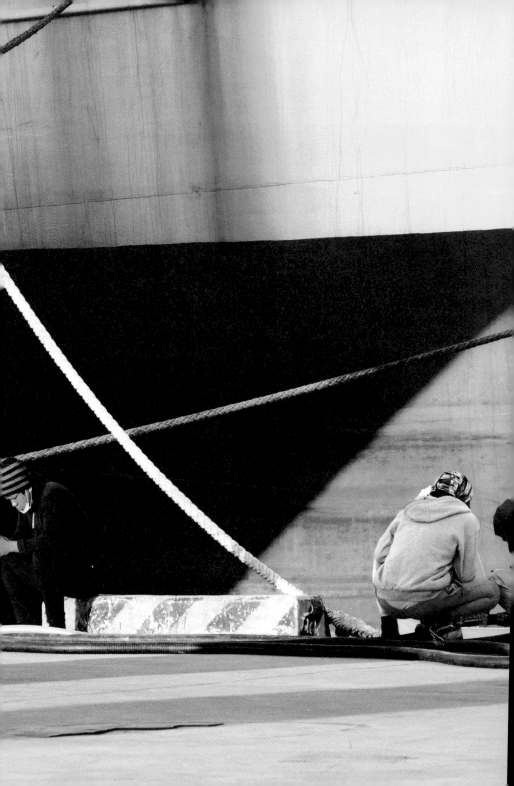

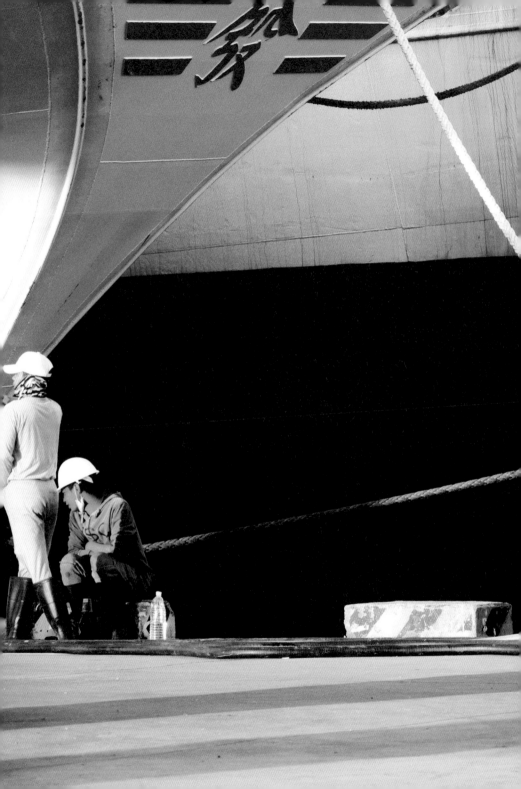

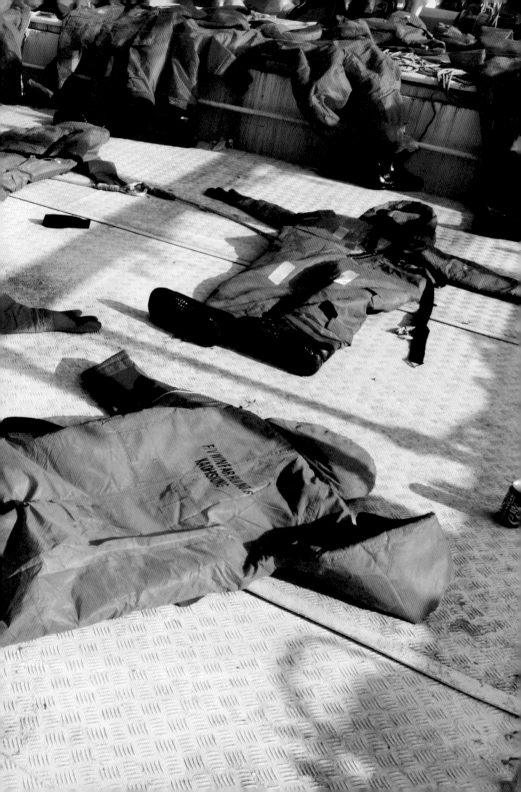

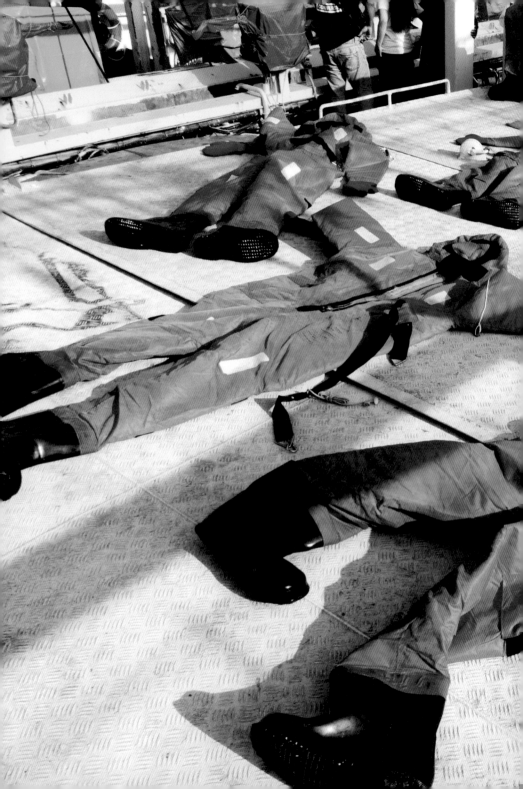

《異數》家的非畫之話

漁港，人生道場。

資本社會，權錢名最易看與被看見。

海陸交界的漁港，《漂泊的荷蘭人》短暫陸居，海上七情六慾壓抑後的人性疏濬，何來

真愛、救贖？

誰，看見了誰？相機？

有人就有是非，有是非就有江湖，光是臺灣人就夠多元，遑論離鄉背井的各國漁工。

國族、異鄉、階級／斑駁、魚具、人形，皆是元素，自有其語彙，形塑文本。

人事物因緣際會下，無所事事混跡其中的我，費時六年的照片，或許提供了域外者的

Safari 標的。

意義？他者自他者詮釋，我群自我群相濡以沫，各自自在各自士農工商，漁民本弱勢，

但不意味卑劣。

拉開時序，天體生生滅滅，巫術、宗教、科學併發錯置，人，何其渺茫。

暗處？或許的也許。階層明顯可見，底層中的底層，他者眼中的沈淪，我己美其名的沈潛，交互輝映的光影，幽幽微微的當下。

相機近身再多的 shooting，快門等同射擊，說穿了仍是消費，只為了「再獻」。

陽光越強，陰影越烈！人造光越炫耀，越悖逆真實？

光，穿透方方面面，被看見？看見我？看見被攝者？

攝影光 vs. 藝術光，物理光 vs. 人性光，互為載體互動如斯。都是人，也都是大自然中，最弔詭的不自然生物。

向光面燦爛清晰可辨，背光面虛幻隱諱陰暗，攝影功能有限就只是載體。世上無全知觀點，我只知，直射光立場簡潔，但反射光視野更寬敞。

浩瀚宇由，光何其微弱，沉潛暗處，不意味虛無。

人眼做為光的受體，無法接受反射光傳輸海馬迴時，意識斷定不存在，經驗連結闕如，存有非存有，時空切片非此曾在、非彼曾在，《波灣戰爭不曾發生》。

215

有目如盲時，心盲亦盛，但光線本質仍是光子組成的粒子流，再多的文化他者再現，存在貂不足狗尾續的形式可能性。

攝影，熟悉又陌生，一輩子影像營生，絕然後返高雄蝸居，斷層臺北歲月。因緣際會重拾相機，浴火鳳凰打掉重煉，紀實仍是紀實，心境影境已非昔時。

六年時間，數十萬張影像，位元沉潛於硬碟暗處中，自嘲「食指燥鬱症」。記憶底脆弱的偶遇，影像實體的數位元化。

被看見？隨緣！看是唯一的不看，都是社會劇場演員，保持社交距離即可。得之，它幸！不得，它命！

玩之有道，則美！無道，則醜！美醜存乎方寸之間。一甲子生命之我，最大意義：玩過。現況，但願仍有餘力繼續戲耍。

於我，藝術即《異數》，豐碩在「一萬小時」的過程。各有各的天空，天晴天陰天雨，各有所需各擇所好，除了尊重，仍是尊重。

本就無名仍是無名，終將回歸元素表，超凡平凡不關我事。

結果？「在」說「再」說！

內容google：

#《異數》超凡與平凡的界線在哪裡？

#《波灣戰爭不曾發生》

#《漂泊的荷蘭人》

#書‧人生‧李阿明

#【2018Openbook 好書獎】路人甲的書獨人生

#【2018Openbook 好書獎】作家得獎感言 ft. 陳柔縉、白虹、駱以軍、李時雍、王瑞閔、蘇碩斌、李阿明、張貴興、李奕樵、李雪莉、林良#

《書‧人生‧李阿明》路人甲的書獨人生

雜讀亂讀，隨興而讀，不求甚解的「糊」讀，直至五十九歲時出版了第一本書《這裡沒有神》，評審列為「無法歸類」，再次驗證此生純粹是書的亂數偶遇。

一切肇因於國二時撞了「邪」——《野鴿子的黃昏》和作者王尚義，書中提及的哲學家和存在主義，根深柢固影響我這狗樣的人生。重點不在書邪，而是我這人歪。起心動念絕非文青，只是藉機逃避升學壓力，遁入自得其樂的「字」慰桃花源。文化，非質疑而是信者為真，相信香灰治病後，明知荒謬仍一生痴戀療效（聊笑）。

偶像崇拜心態下亂啃《新潮文庫》等雜書，年輕人理解能力有限，能懂字面意義已屬萬幸，遑論深入吸收。周邊全無智識環境，藍領環境更乏良師益友指引，一路走來仍跌跌撞撞，但性格已深受背向神的存在主義：荒廢／頹廢／虛無等影響，逢人處事習於負面思考。

鄉下小孩負笈北上，開啟了書的另一型式：藝術電影。那年代資訊匱乏，跟流行搶票看《國際電影觀摩展》，囫圇吞棗開拓了眼界，但仍不脫一知半解，也無師長同好醍醐灌頂，照自己意思胡亂解讀。質的提升天知地知我肯定不知，量倒是迅速多元爆增，懂懂少年的自嗨之旅添加一筆。勤啃的華文書，就一套《年度小說選》，從書評書目版至今日的九歌版從未間斷。

服役時矇到個涼缺，鎮日無所事事無人管，跑也沒地方跑，諸多大部頭翻譯小說和遠景版世界文學名著，倒是乖乖地靜下心胡啃瞎啃「掃」過一些。吸收了什麼天才曉得，只能自我吹噓地號稱「讀」過。小市民佔便宜的心態，拿國家的時間混書海，又是得過且過打混心態。

退了伍，混進了電子媒體以攝影為業，書和電影仍是休閒，得過且過之餘影像的份量加重不少，孤鳥行為未變，一肚子的不合時宜蒙混江湖。因緣際會進了報社當了記者，差別只在是「攝影」，當時的立法院劉院長在議堂上，公開尊稱為「攝影的先生」，攝影記者被視為四處亂竄不守議場秩序的「亂源」之一，僅次於立委諸公。

部分報紙主管眼中，攝影從來就不是記者，有些甚至認為身強力壯就能幹攝影。曾被主管建議改當文字，深知白目性格容易得罪人，還是乖乖地躲在觀景窗後，避開複雜的採訪關係。受不了部分文字記者的頤指氣使和長臂指揮攝影，加上應召式隨隨到的「攝影工」形態，電腦不普及的年代，遁入影像處理（Photoshop）後逐漸脫離記者生涯。一招半式地混到資訊部門主管，矇到臺灣第一位在媒體刊登合成照片，終於脫離「姝者」生涯。此時閱讀主力全是原文電腦書，唯一收獲就只是英文進步不少，但仍是狗屁不通的英文，符合我這半調子的心性。

鄉下人不識時務的白目選擇，單親＋小孩教育＋母親慢性病，自認為經濟無慮下，趁機自願優離優退告老回鄉，架上書幾乎裝滿一輛小發財貨車送走，坐在高速公路搬家公司的小貨車上，生活二十幾年的臺北記憶點滴心頭。時年四十三歲「高」齡，完全斷絕臺北人脈，開啟了一頁終日無所事事的「下流老人」生涯。

時間自由了，卻也墜入心靈晦暗深淵。無感於收入、身分和他者的冷眼等外在因素，從小獨享資源的獨子我，禍起蕭牆＋軟弱個性交織下，深受家族成員干擾，「家囚」負面能量鎮日迴盪，日常如行屍走肉般了無生趣。

如同年少時面對升學壓力，逃避本性又死灰復燃，再次遁入閱讀中心智字慰。時代多元資訊豐富，大量閱讀補足了職場時不再觸碰的哲思類書籍，如昔時般的隨讀亂讀胡知誤解，就只為了打發漫漫時光。

母親往生，孩子負笈北上，家不再是囚，絕對的自由和大量的時間，一時間讓我無所適從。蝸居連個說話對象都沒有，大量的藏書和數千部的藝術電影DVD，也慰藉不了鋪天蓋地的強烈虛無。雖說生命是個體，孤獨是必然，人終是無法離群索居。如同所有退休人士般，淺嚐過志工、社團和宗教啥的，也試圖加入公園老人的聚集圈，生之無趣陰霾般如影隨形籠罩，甚至浮現一了百了念頭。

什麼的什麼啊？都幾歲的人了，還在無病呻吟強說愁？孤鳥心性不喜喧囂，年齡大又無能重入職場，生命無意義？活著即痛苦？

啃！啃！啃！

整理狗窩時，觸碰堆放角落的舊相機和底片冊，回憶起在臺北的青春歲月。機身日久不用早就故障，鏡頭也發霉對焦環無法轉動，檢視底片內容自覺全是垃圾，記錄的就只是當年的愚蠢。為了有事做和走出狗窩，無視拮据買了部數位機身，裝上舊鏡頭開始走出戶外。不再為工作拿相機，心隨意走如孤魂野鬼般漫遊，觀景窗後的冷眼旁觀，本質相同但視野煥然一新，工具雷同但思惟迥異，逐漸釋放了積蓄長久的暗黑能量。

時移境轉，閱讀、電影和攝影，重新喚起年輕時的瀟灑。特別是走入漁港後，當起二十四小時日薪一千元的臨時顧船工，近身記錄了大量外籍魚工的照片，因緣際會出版了《這裡沒有神》，一圓年輕時的作家夢。

偶回臺北獨逛泰順街舊居周邊，異鄉和孤寂無以復加。高雄，高中前成長的地方，地貌變遷和斷絕的年輕舊識，完全不熟悉的「故鄉」，反而豐富了殘生。

一輩子欠缺規劃的我，私心自我期許，體力尚可時逛遍全臺小漁港，拍拍照記錄些影像；體力走下坡時，看看書寫點嘮嘮叨叨子鬼東西。與名利無關，就只是一息尚存找找事做，隨心隨活隨走，繼續填充生命這只無趣的空容器載體。

人人都是本書，各有各的形式和內容；書、電影、攝影和一己生命史，於我皆是書，載體不同罷了。我非文人名人，不懂自曝其短，誠實交代自己一生的非典閱讀，自訕十遺人笑柄之餘，說穿了不就路人甲乙丙的私人閱讀之旅？

誤讀讀誤互為文本，一如生命迴旋等於零，終將回歸化學元素表，走一趟無人閱讀的章節紊亂「生命史」……

人生如夢，夢如煙，煙如屁，一放就嗝了，隨時可以買單。恣意妄為的細老猴我，舊友眼中的「下流老人」，但求自在。殘生，繼續胡搞瞎搞文字和影像，書寫一本自我的私密書。

讀者？

無妨！書寫和言說就只是個媒介，不存在心靈交會。這把年紀了，我就是我，我算稍稍懂我。我，就是讀者。Orz)))))（本文轉載自 OpenBook）

Origin 23

這裡沒有夢：逆父、不肖子和潛行者

作　者—李阿明、李靖農
攝　影—李阿明
主　編—林正文
封面設計—林采薇
美術編輯—李宜芝

董 事 長—趙政岷
出 版 者—時報文化出版企業股份有限公司
　　　　　108019 台北市和平西路三段二四〇號七樓
　　　　　發行專線—（〇二）二三〇六六八四二
　　　　　讀者服務專線—〇八〇〇二三一七〇五
　　　　　　　　　　　（〇二）二三〇四七一〇三
　　　　　讀者服務傳真—（〇二）二三〇四六八五八
　　　　　郵撥—一九三四四七二四時報文化出版公司
　　　　　信箱—一〇八九九　臺北華江橋郵局第九九信箱
時報悅讀網— http://www.readingtimes.com.tw
法律顧問—理律法律事務所 陳長文律師、李念祖律師
印　刷—和楹印刷有限公司
一版一刷—二〇二二年七月
定　價—新台幣四二〇元
（缺頁或破損的書，請寄回更換）

這裡沒有夢：逆父、不肖子和潛行者 / 李阿明，李靖農文字；李阿明
攝影 . -- 一版 . -- 臺北市：時報文化出版企業股份有限公司, 2022.06
　面；　公分 . -- (Origin；23)
中文客語對照

ISBN 978-626-335-563-7(平裝)

1.CST: 攝影 2.CST: 攝影集 3.CST: 文集

950.7　　　　　　　　　　　　　　　　111008595

ISBN 978-626-335-563-7
Printed in Taiwan